最高の
山ごはん

歩いて作って食べた話と料理

ホシガウス山岳会

はじめに

ホシガラス山岳会とは、「本を作る」という仕事を通して知り合った女性たちからなる山の会です。編集者、写真家、スタイリスト、デザイナー、工作家、料理家、ヘアメイクアーティスト、職業は違いますが、山登りに対する姿勢や遊び方がどこか似ていて、こうして一緒に野へ山へでかけています。

この本は、わたしたちが山で食べたごはんとその思い出話を記したものです。ホシガラス山岳会には料理家として活躍する山戸ユカさんがいますから、最初は「山ごはんレシピ本」にしようと思っていました。でも、みんなの山ごはんの思い出を聞くうちに考えが変わりました。たとえば、山ごはんの定番メニュウであるラーメン。みそ味、塩味……いろいろあります。トッピングだってさまざま。うーん、困った。そこでホシガラス山岳会のメンバーに、山で食べたラーメンの中で「最高」だったものを尋ねてみることにしました。自家製チャーシューを山に持参して豪華なトッピングをしたラーメンを挙げた人もいました。でも逆に、大雨でテントを流された翌朝に、びしょ濡れですすった具なしラーメンを挙げた人もいました。そうそう、アメリカのトレイルでクマに怯えながら食べたラーメン、という人もいました。そうか、山で食べるごはんって、味だけが記憶に残るわけじゃないんだ。だから、単なるレシピ本ではなく、思い出話も一緒に紹介するアンソロジーレシピ集にしようと思ったのです。

どんなに豪華なごはんでも、それが緻密に作られたレシピに沿って作られたメニュウでも、味気ない山行の途中で食べたなら、おいしい記憶として残ることはないでしょう。逆にどんな簡単な献立でも、家で食べたらけっしておいしいと思わないものでも、すばらしい仲間と、忘れがたい風景の中で食べたなら、一生忘れられないごはんになるはずです。「最高の山ごはん」とは、そうした良き思い出と切っても切り離せないものなのだと思うのです。みなさんの「最高の山ごはん」はどんなものですか？　この本が、みなさんのすてきな山の記憶を呼び起こし、また新しい山旅へとつながるきっかけになれば、とてもうれしく思います。

会員紹介

しっかり者のスタイリスト
[金子夏子]

多くの女性ファッション誌でスタイリングを担当。どんなに忙しくとも、山に行くと決めたら、行く。何がなんでも、行く。山への情熱は、人一倍。下山後の〝温泉番長〟でもある。

段取り上手な編集者
[小林百合子]

山や自然(たまにお酒)にまつわる雑誌や書籍を手がける。仕事柄か雑用処理能力が高く、定期山行では常に鉄道、宿、温泉の段取り係。著書に『山と山小屋』(平凡社)がある。

いつも気が利くヘアメイク
[小池瑠美子]

著名人のヘア&メイクを担当するいわゆる「メイクさん」。細かいところに気がついて、いつもあれこれと世話を焼いてくれる。現在、初めての子育て奮闘中につき、山登りはしばしお休み中。

仕切り担当のデザイナー
[森 美穂子]

デザインと機能性を両立させたアウトドアブランド and wander を立ち上げ、業界を驚かせた気鋭のデザイナー。ふんわりした外見だけど、合理主義。さっと隊をまとめる仕切り上手。

noyama

いつも頼れる工作家
[しみずまゆこ]

Chip the Paint の名で活動する工作家。誰より先に焚き火用の薪を拾い、黙々と後片付けをこなす。気づけばみんなが頼り切ってしまう、ザ・姉御的存在(でも怒ると少々こわい)。

ムードメーカーの編集者
[髙橋 紡]

出版ユニットである noyama をまとめる編集者。小林とはかつて一緒に山雑誌を作っていた戦友でもある。マイペースすぎて叱られることもあるけれど、常に明るく、隊の盛り上げ役。

これぞ部長! 貫禄の写真家
[野川かさね]

山写真界に「かさね風」という新スタンダードを生み出した戦う写真家。山に対する揺るぎない信念を買われて、部長に就任した。著書に『山と写真』(実業之日本社)。作品集も多数。

行動する料理家
[山戸ユカ]

八ヶ岳南麓で、夫とともに食堂 DILL eat, life. を営む。ジョン・ミューア・トレイル(340km)を踏破した健脚の持ち主。著書に『1バーナークッキング』(大泉書店)など多数。

目次

はじめに　ホシガラス山岳会 会員紹介　　　　　　　　　　　　　　　　　　　2

山開きを告げる、すだち素麺 .. 8
なぜわざわざ富士山でタイカレーを食べなければいけなかったのか 12
山へ行く日の蒸しパン .. 16
唐松岳、バームクーヘンの虹 .. 18
一夜かぎりのカレーパーティー .. 20
すばらしき、つまみぐい .. 23
人生を分けた麻婆春雨（©丸美屋） .. 24
山でパンケーキの会（仮） .. 28
だれも知らない、朝の台所 .. 30
エベレスト街道、救いのスープ .. 34
忘れられない雪見常夜鍋 .. 36
山の弁当はさりげないのがいい .. 40
自立の証明としての鶏丼 .. 42
米だけ持ってウィルダネス .. 46
アメリカで作るサンドウィッチはなんでおいしいんだろう？ 48
チベタンブレッド・ダイアリー .. 50
山の誕生日（30〜36歳） .. 56
最初で最後の夫婦ラーメン .. 58
車中泊の缶ツマ宴会 .. 62
インドの山の涙チャイ .. 64

ホシガラス御用達！　山ごはん道具の定番品カタログ　　　　　　　65

八甲田山ときくらげラーメン .. 81
クスクスカレーの夏 .. 82
グランドキャニオンの焚き火パン .. 84

はじめての山ごはん	88
八幡平ときりたんぽ鍋	90
蓼科山荘、雨のきのこ狩り	96
穂高の空飛ぶしょうが焼き	100
棒ラーメンの正しい作り方	106
丹沢で餃子鍋忘年会	108
瀬戸内海の鯛、山に登る	110
山小屋のストーブの上にはたいていおいしいものがある	112
とりこし苦労の豚汁	113
ジョン・ミューア・トレイル 20泊21日の献立日記	116
手作り餃子は母の味	120
表銀座でモーニング	122
徳本峠の紅葉ニョッキ	124
もう一度食べたい、雲ノ平の味	128
たのしい山のお正月	130
太陽のオレンジ	134
山のビールは何より高価である	136
山小屋の天ぷらは春の知らせ	138
あとがきにかえる尾瀬カレー	140

SMOKING ROOM

ホシガラス相談室	146
知ってるのと知らないのじゃ全然違う山ごはんの便利もの事典	150

いただきます！

山開きを告げる、すだち素麺

7月、街ではみんなが半袖に衣替えする頃、日本アルプスの山々は山開きを迎える。山麓の朝の空気はまだ少し冷たさを残していて清々しいけれど、森を歩くうちにだんだん汗ばんできて、数時間後には暑い暑いと上着を脱ぐ面々。1年ぶりのアルプスの山はやっぱりハードで、一度目の休憩をとるころには息が上がってしまう。

ある初夏。山開きを迎えた南アルプスの北岳を目指した。富士山に次いで日本で二番目に高い山。冬の間スキーに興じていたせいかしら、なかなかペースが上がらず、やっぱり一度目の休憩では、ああ、と息を漏らしてしまった。そんなとき、友がザックからおもむろにザルを取り出した。「へ、ザル？」。

沢に沿うようにして登っていく北岳の登山道。ちょっと待っててねと言いつつ、友は沢から水を汲んできて沸かし、素麺を茹で始めた。そこからは早わざ。茹で上がった素麺をザルにとり、沢水でじゃぶじゃぶ。キンキンに冷えた水に素麺を泳がせて、仕上げに薄くスライスしたすだちをたっぷり散らした。

家では氷をたくさん入れて食べるけれど、氷水のように冷たい沢水で作った素麺は格別だ。きゅっとしまっていて、麺の芯までひんやり。さっきまで流れていた汗もひい

残りのつゆなどは沢に流さないように。
汁ものは飲み干すのが山食の流儀です。

008

009 MY BEST MOUNTAIN DISH

て、気持ちもしゃきっとしてきた（すだちの爽快感のおかげ）。

その夏以来、すだち素麺は初夏のアルプス山行の定番料理になっている。というか、これがないと夏山が始まらないような気さえする。みょうがや大葉などの薬味もしっかり持って、おいしいつゆも忘れずに。そうそうその前に、素麺をしめられるきれいな沢が途中にあるかどうか、地図をじっくり見て行き先を選ぶことが先決だ（上流に山小屋などの施設がないかどうかもしっかり確認）。

今年もまた半袖の季節がきて、にぎやかな夏山シーズンが始まる。クローゼットで眠っていた大きなザックを引っ張り出して背負うと、やっぱり重い。歩き出しの数時間はすごくつらいけれど、一回目の休憩で食べる、あのさわやかな味を思いつつ、今年もまた沢筋の道を登っていく。（金子）

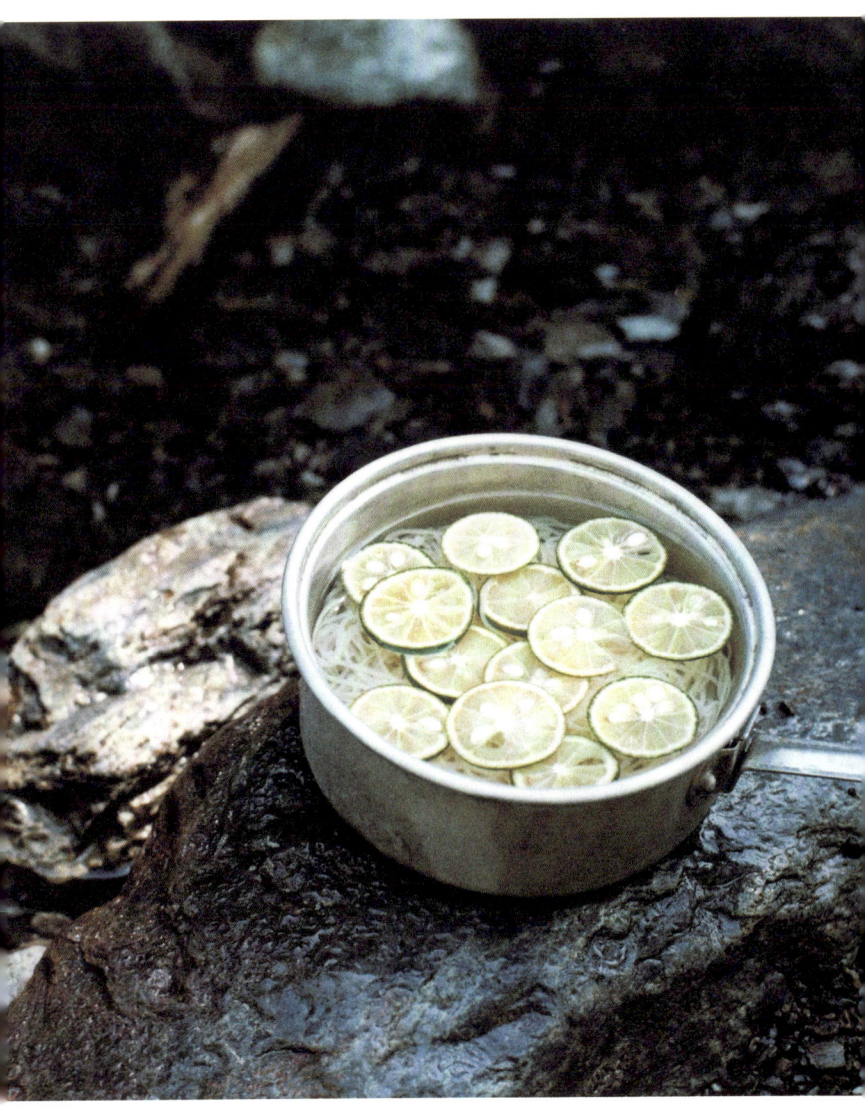

なぜわざわざ富士山でタイカレーを食べなければいけなかったのか

 私はからいものが苦手だ。カレーは大好きなのだけれど、調子に乗って食べるとおなかを壊すので普段から積極的に食べることはしない。だからトイレ環境がシビアな山でわざわざカレーを食べようという人の気持ちは理解しがたい。

 ある夏、私は富士山の八合目でカレーを食べていた。しかもタイカレーだ(グリーン)。友人の誘いで憧れの富士山に登ってきたのだが、パーティの中に料理上手な人がいたので、山小屋は素泊まりにして自炊をしようと。富士山の山小屋の夕食は99％がカレーと聞いていたので、ほっとしていた。でも結局、夕食はカレーだった。

 カレーはお世辞抜きにおいしかった。タイカレーのペーストにココナッツミルクを入れたもので、ごはんは玄米を炊いたものだった。それまで山での自炊はフリーズドライなど簡単なものが当然だと思っていたので、衝撃だった(翌日はお腹を下したけど)。料理番の彼女は玄米菜食を実践していて、行動食も体によさそうなものばかり。添加物と砂糖を練って作ったようなグミを食べる私に、信じられないという視線を送っていた(そのときはいいじゃん別にと思っていたけれど)。八合目を過ぎると一面赤茶けた岩だけの風景が現れ、まるで火星みたいだと興奮し、雲海にも心打たれた。やっぱり富士山はすごい、ほかの山とは全然違う、特別な山なんだと思った。

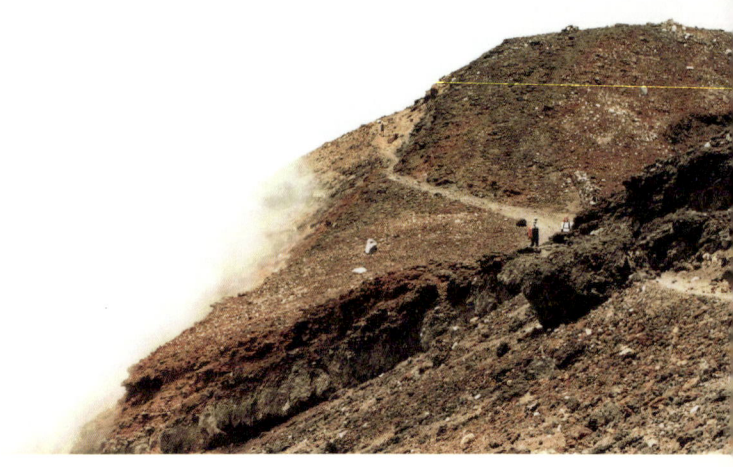

↑写真のカレーはそのときのもの。←左のレシピはホシガラス山岳会の料理番・山戸ユカさんが提案してくれた、より山で作りやすいレシピです。

グリーンカレー レシピ

材料（2人分）

グリーンカレーペースト … 1袋（50g）
鶏もも肉 … 1/2枚（ひと口大に切る）
きび砂糖 … 大さじ1
ナンプラー … 大さじ1
鶏がらスープの素 … 大さじ2

A [
ココナッツミルクパウダー … 1袋（60g）
なす … 小1本（輪切り）
たけのこ水煮 … 1袋（約100g）
水 … 2カップ
]

作り方

家で

Aの材料をよく混ぜ、フリーザーバッグに入れて冷蔵庫で一晩おく。
（夏場はこの後冷凍するとよい）

現地で

1 Aと残りの材料をコッヘルに入れてよく混ぜ、火にかける。沸騰したら弱火にして10分ほど煮る。
2 鶏肉に火が通ったら火を止める。

玄米入りごはん レシピ

材料（2〜3人分）

白米 … 1と1/2合
炒り玄米 … 大さじ2
水 … 2合
塩 … 少々

作り方

1 コッヘルにすべての材料を入れ、1時間ほど浸水させる。
2 1を火にかけ、沸騰したらごく弱火にして10分ほど炊く。
3 湯気からほんのり香ばしい匂いがしてきたら火を止め、10分蒸らす。

はじめての富士山は衝撃に満ちていた。これまで「こんなもんだろう」と思い込んでいたものが覆されて、動揺したり感動したりした。大人になってそんな心揺さぶられることがなかったからだろうか、私はその動揺なり感動なりをじつに素直に受け止めた。たとえば富士山以降、山ではインスタントを極力使わず、きちんと食事を作るようになった（楽しいしおいしい）。行動食も体によさそうなものを取り入れてみた（罪悪感がないし健康にもよい）。ついでに玄米菜食生活にも挑戦（短期間だけど）。そしてあんな風景をまた見たくて、積極的に山に登るようになった。

からいものは相変わらず苦手なままだけど、あのとき富士山でタイカレーと遭遇してよかったのだと思う。あの衝撃がなければもしかしたら私は、とうの昔に山なんてやめていたかもしれない。（しみず）

015　MY BEST MOUNTAIN DISH

山へ行く日の蒸しパン

山へ行く日の朝ごはんは、蒸しパンにかぎる。うんと早起きして食欲が出なくても食べやすく、残ったらそのまま登山の行動食にしてもいい。手作りするなら、かぼちゃ・さつまいも・あずきなどの甘みのある食材を入れたり、黒糖×ナッツ、ココナッツミルクなど、味や食感のバリエーションが楽しめるものもいい。材料を混ぜて蒸すだけだし。

蒸しパン好きになったのにはきっかけがある。4年ほど前、私としみずさんと野川さんは近所に住んでいて、2ヶ月に1、2回は登山やキャンプへ出かけていた。集合はしみず家集合は朝5時半。

蒸しパン レシピ

材料（2〜3人分）

さつまいも … 中½個（角切り）

A ┌ 小麦粉(薄力粉) … 150g
　└ ベーキングパウダー … 小さじ2

豆乳 … 200㎖

作り方

1. さつまいもはやわらかくなるまで蒸す。半量をつぶしてマッシュにする。
2. ボウルにAを入れてよく混ぜ、1のマッシュしたさつまいもと豆乳を加えて切るように混ぜる。（明らかに粉っぽい場合は豆乳を少し足す）
3. カップ8分目まで2を入れ、上に1で蒸したさつまいもをのせる。
4. 蒸気が上がった蒸し器に入れて15分蒸す。

　の駐車場。行き先は山梨方面だから用賀インターから高速に乗る。多摩川を越えたあたりで野川さんが「蒸しパンあるよ」と出してくれる。みんな寝起きだし、3人とも朝はテンションが低い方なので、車内はしんとしている。この蒸しパンが出てくる頃になると、ちょうど太陽が強く照り始め、体も目も覚めてくる。するとお腹が空いてくるのである。卵なしのレシピだというのにふんわりとしていて、どこか素朴でやさしい味。さつまいもがゴロゴロと大きく入っているのもいい。
　高速道路の流れる風景をぼんやり見ながら、蒸しパンを食べる。この行為が好きで、早朝移動の朝ごはんは蒸しパンにしている。（髙橋）

唐松岳、バームクーヘンの虹

6月18日。私の誕生日に北アルプスの唐松岳へ登る予定になっていた。山岳雑誌の撮影で、登山スキルの違う編集部員4人で登ってそれぞれの視点で記事を書くという企画だった。

登山シーズン前でとにかく忙しく、全員が連日遅くまで仕事をして寝不足状態。体力がない私に合わせてゴンドラを使うルートを選んだものの、足取りはヘロヘロ。がんばって歩いているつもりでもどんどんスピードが落ち、ほかの3人の励ましでなんとか山頂までたどり着いたのだった。

頂上で「誕生日おめでとう！」とケーキが出てきた。ローソクがささったホールのバームクーヘン。その日が誕生日であることを誰かに言った覚えはない。あれだけ忙しい中、ケーキを買いに行く心身の余裕がよくあったものだ。そう考えたら泣けてきた。空には、太陽を中心に円状の虹がかかっていた。しかも、二重に。まるでバームクーヘンのように見えるではないか！

奇跡的な「バームクーヘンの虹」。あれから何度か北アルプスに登っているが、二重の虹はまだ見られていない。健気で先輩想いの3人へ、きっとあれは唐松岳からのギフトだったんだろうと思っている。（髙橋）

ローソクを日付にしてくれたのは三十路女への配慮か。

山小屋前から剱岳に落ちる夕日を見て涙腺崩壊。

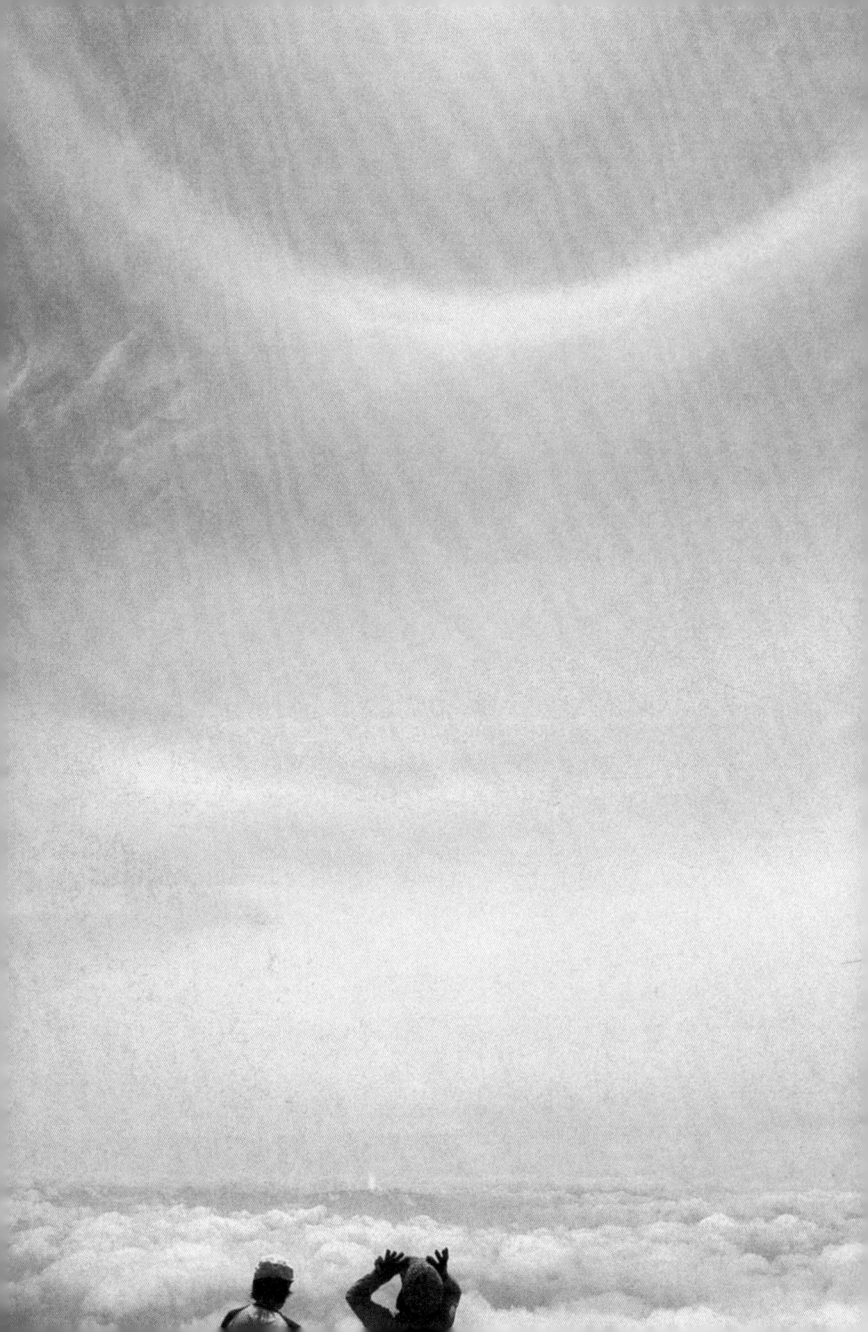

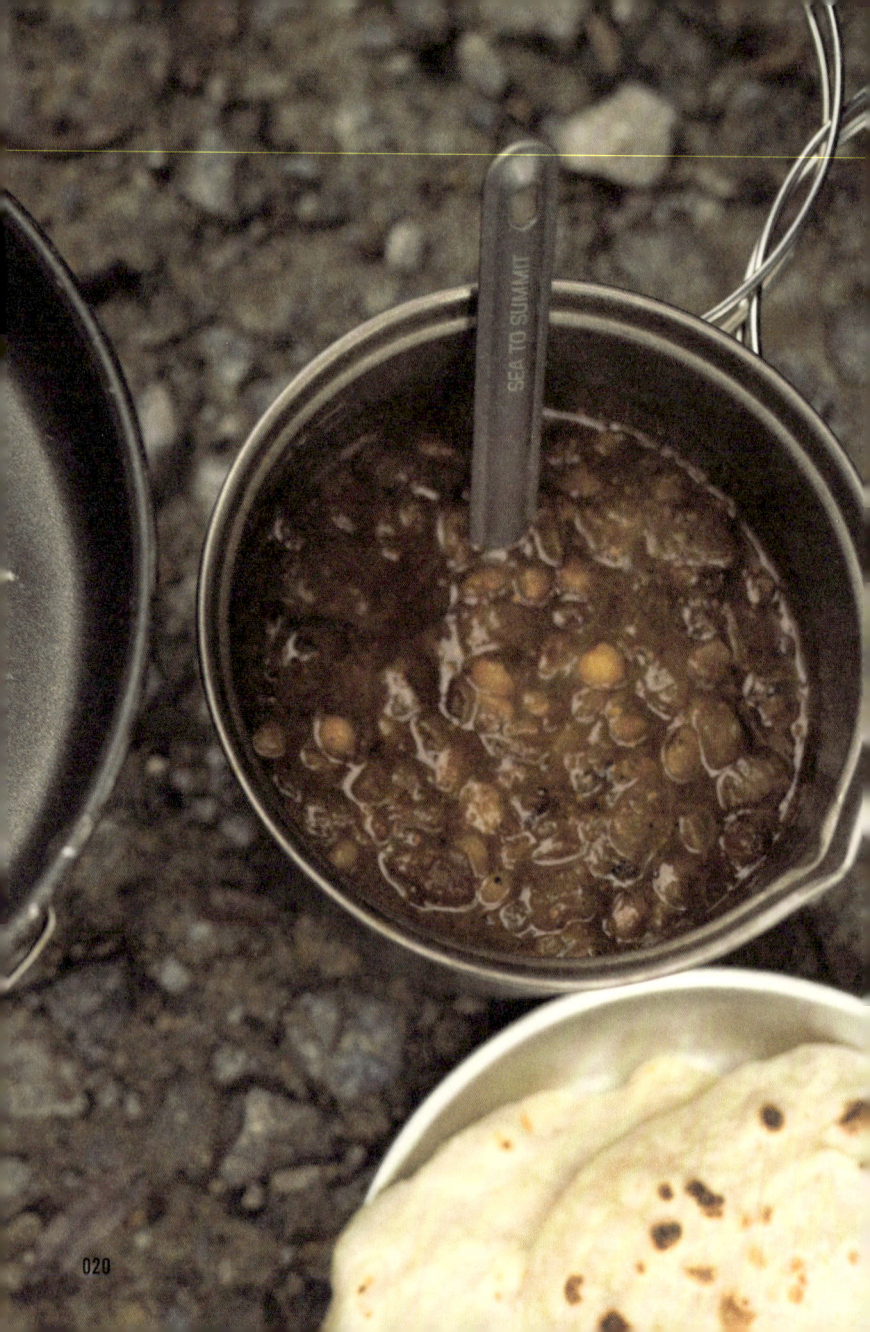

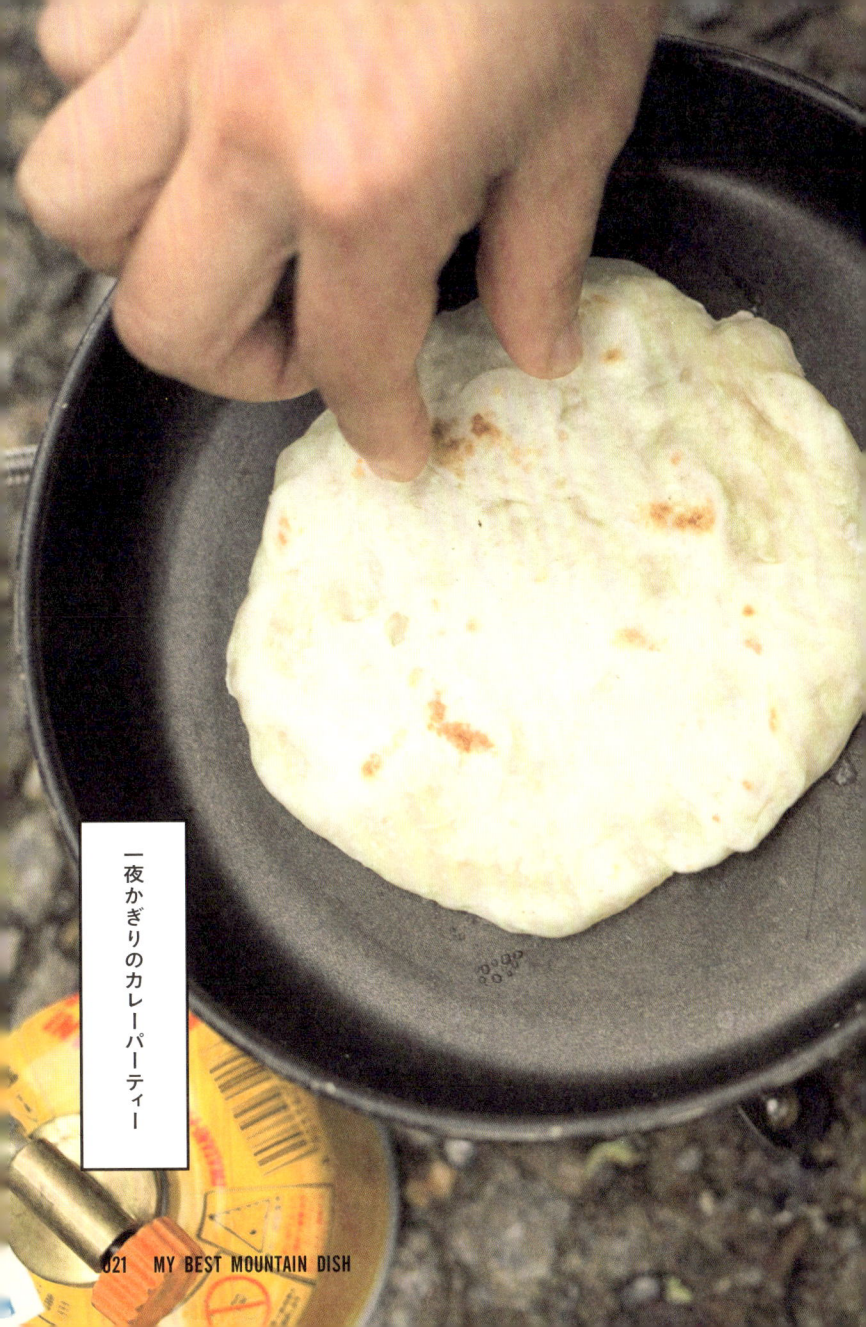

一夜かぎりのカレーパーティー

立山から上高地まで、夫と1週間の縦走をしたとき、オランダ人のカップルと出会いました。偶然にも3日間、同じテン場に滞在した私たち。途中の薬師平で友人夫婦も合流し、全員で夕飯をシェアすることになりました。

私が作った豆のカレーとチャパティ、かぼちゃサラダ、友人作のビーフストロガノフ、カップルが申し訳なさそうに出してきたインスタントのタイ風ラーメンなど。無国籍な食卓になったけれど、すべてのコッヘルが並んだとき、みんながうれしそうに見合わせた顔をよく覚えています。そうそう、カップルが大きなザックを担いでるなと思っていたら、立派なエスプレッソメーカーが出てきて仰天しました。あのコーヒー、おいしかったな。

てんでばらばらの寄せ集めメニュウだったけれど、大勢で囲んで食べるごはんに勝るものはない。そして料理は、たくさんの人に笑顔で食べてもらえるのが一番うれしい。そう改めて思った山旅でした。（山戸）

豆カレーとチャパティ　レシピ

材料（2人分）

豆カレー
玉ねぎ … 1個（みじん切り）
炒め玉ねぎペースト … 50g
ムング豆（またはレンズ豆）… 1/2カップ
カレー粉 … 大さじ1
油 … 大さじ1
塩 … 小さじ1
水 … 1ℓ

チャパティ
小麦粉 … 200g
塩 … ふたつまみ
水 … 1カップ

作り方

家で☞
チャパティ用の小麦粉と塩を少し大きめのフリーザーバッグに入れる。

現地で☞
1 カレーを作る。コッヘルに油を熱し、玉ねぎをしんなりするまで炒める。
2 1に残りのすべての材料を加える。沸騰したら弱火にしてムング豆がやわらかくなるまで煮る。
3 チャパティ用の粉を一度カップに出し、水を加えて箸で混ぜる。全体に水分がいきわたったらフリーザーバッグに戻し、手でこねる。
4 全体がひとまとまりになったら4等分し、クッキングシートで挟んで薄く伸ばす。
5 フライパンを熱し、弱火で両面しっかり焼く。

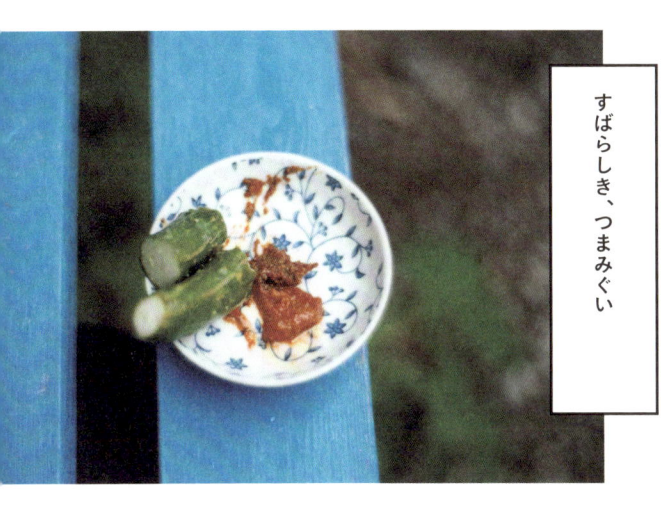

すばらしき、つまみぐい

山小屋に着いてからの時間はヒマだ。午後2時に着いてビールで一服。服を着替えて、布団を敷いて3時。夕食は6時からだから、あとは散歩くらいしかやることがない。

小屋の周りをぶらぶら散歩して、いよいよやることがなくなったら、夕食の支度でにぎわう台所を覗きにいく。「面白いことになにもないよ」と主人たちはそう言うけれど、限られた水を順繰り使うその合理性とか、標高の高い場所でもごはんをおいしく炊くコツとか、シティガールにとっては面白いことだらけだ。

邪魔にならないよう柱の陰から見ていると、たいてい小皿を手渡される。きゅうりと自家製みそだったり、なすの浅漬けだったり、小屋によってそれぞれだけど、たいてい全部酒に合うものだからビール片手にちびちび食べる。あれ、この小皿は「ごはんができるまであっちで待ってて」というメッセージなのかしら。でもまあいいや。夕暮れの山で食べるこの即席つまみと缶ビールが、結局のところ一番すばらしい山食なのだから。(小林)

人生を分けた麻婆春雨（©丸美屋）

今でこそ
りふり構わず
山に登る山女

になってしまったが、数年前までは普通の女の子だった。なぜ20kgもあるザック（母は米俵と呼ぶ）を背負って山を登り下りしなくてはいけないのか。インドア少女だった私しか知らない実家の母が、「東京で何があったんや」と真顔で心配するのも無理はない。山岳書籍を作る会社に就職してしまったので、ある程度の登山は仕方がない。でも金曜の夜、米俵を背負って夜行バス乗り場に急ぐような女にはなるまいと誓っていた。私は女の子でいたかったし、彼氏だって欲しかった。

始まりはあの麻婆春雨だった。2008年8月。私は取材のために北アルプスの涸沢まで登らなくてはならなかった。ためしに家で荷物を満載した60ℓのザックを背負ったら、めまいがした。初日の幕営地は上高地だった。途中、松本に寄って忘れもの（こともあろうに靴ひも！）の調達をしたせいで、もうあたりは真っ暗、しかも雨。頭にライトを巻きつつ泥んこになってテントを張るなんて、親が見たら泣いちゃうだろうな。

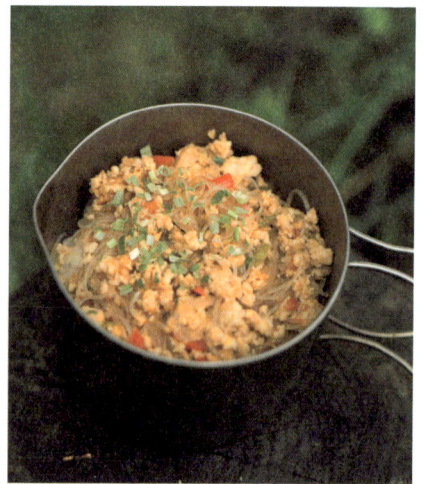

麻婆春雨（非レトルトver.） レシピ

材料（4人分）

鶏ひき肉 … 300g
長ねぎ … 1本（粗みじん切り）
パプリカ … 小1個（粗みじん切り）
にんにく … 1かけ（みじん切り）
しょうが … 1かけ（みじん切り）
ごま油 … 大さじ1
豆板醤 … 小さじ1
コチュジャン … 大さじ1
しょうゆ … 大さじ1
オイスターソース … 大さじ1
塩 … ふたつまみ

水 … 2カップ
春雨 … 100g

作り方

家で ☞
1 肉みそを作る。フライパンにごま油を熱し、にんにくとしょうがを加えてさっと炒める。
2 1に鶏ひき肉を加えてそぼろ状になるようにヘラなどを使って炒め、長ねぎとパプリカも加えて炒める。
3 鶏肉にだいたい火が通ったらすべての調味料を加えてよく混ぜる。最後は強火にして水分を飛ばしながら炒める。粗熱が取れたら容器に移して冷蔵庫に保存する。（場所と季節によって冷凍してもよい）

現地で ☞
1 フライパンに肉みそと水を加えて火にかけ、沸騰したら春雨を戻さずに加える。火を弱めて春雨がやわらかくなるまで煮る。

「からいけど、あったまりますよ」と同行の後輩ライターちゃんが作ってくれたのが、ごはんの上にレトルトの麻婆春雨（©丸美屋）をのせた丼だった。「色気ないなあ」と悪態をつきつつ、内心泣いた。あったかい、おいしい、からい、ハフハフ。はたから見たら難民キャンプ的な感じなんだろうけど、構わない。ふだんは絶対食べないレトルトが異常にうまいと感じるこの状態はなんだ。これが山なのか、そうか、これが山なんだ。翌朝、濡れたテントを担いで涸沢まで登った。ヘロヘロだったけれど帰りたいとは思わなかった。今晩は何を食べようか。そう思うだけで足が前に出た。山で食べるごはんのおいしさを、その体験から生じるわけのわからない恍惚を。そして中毒者のように、それを求めて山に登り続けている。すべてはあの麻婆春雨のせい。あの日を境に私の安寧な人生は一気に上り坂へと変わったのだ。（小林）

027　MY BEST MOUNTAIN DISH

山でパンケーキの会（仮）

パンケーキが好きです。

外国で食べるパンケーキはとてもおいしい。
たぶんそれは美しい海とか街並みとか
そういう空気感もあいまって
おいしく感じるのだと思います。
パンケーキとは風景や空気と切り離せないものなのです。

だとしたら山で食べるパンケーキはものすごーくおいしいのではないかしら。

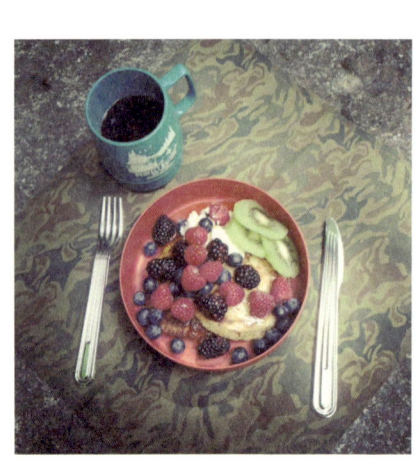

それが「山でパンケーキの会」発足のきっかけ。活動時期は秋。紅葉が終わった静かな山がベスト。

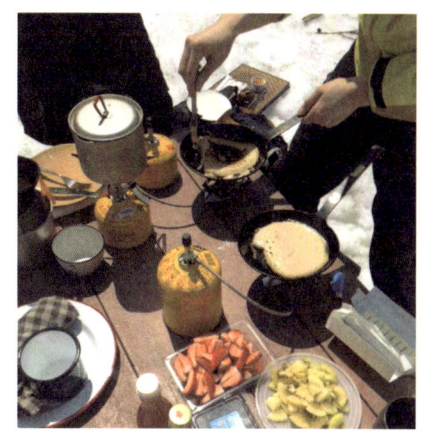

涼しくて、ホイップの泡立ちも上々です。

（金子）

第3回 パンケーキの会＠北八ヶ岳

◇**調理係（2名）**
フライパン…ドイツ・turk社の鉄製2つ
ストーブ…2セット

◇**材料係（1名）**
パンケーキ粉（全粒粉ミックス）

◇**ホイップクリーム係（1名）**
ホイップクリーム…1パック
泡立て器

◇**トッピング係（1名）**
ブルーベリー、ラズベリーなど好みで
メープルシロップ

◇**コーヒー係（1名）**
豆、携帯用ミル、ドリッパーなど一式

＊お皿、カトラリー、カップは各自持参のこと。

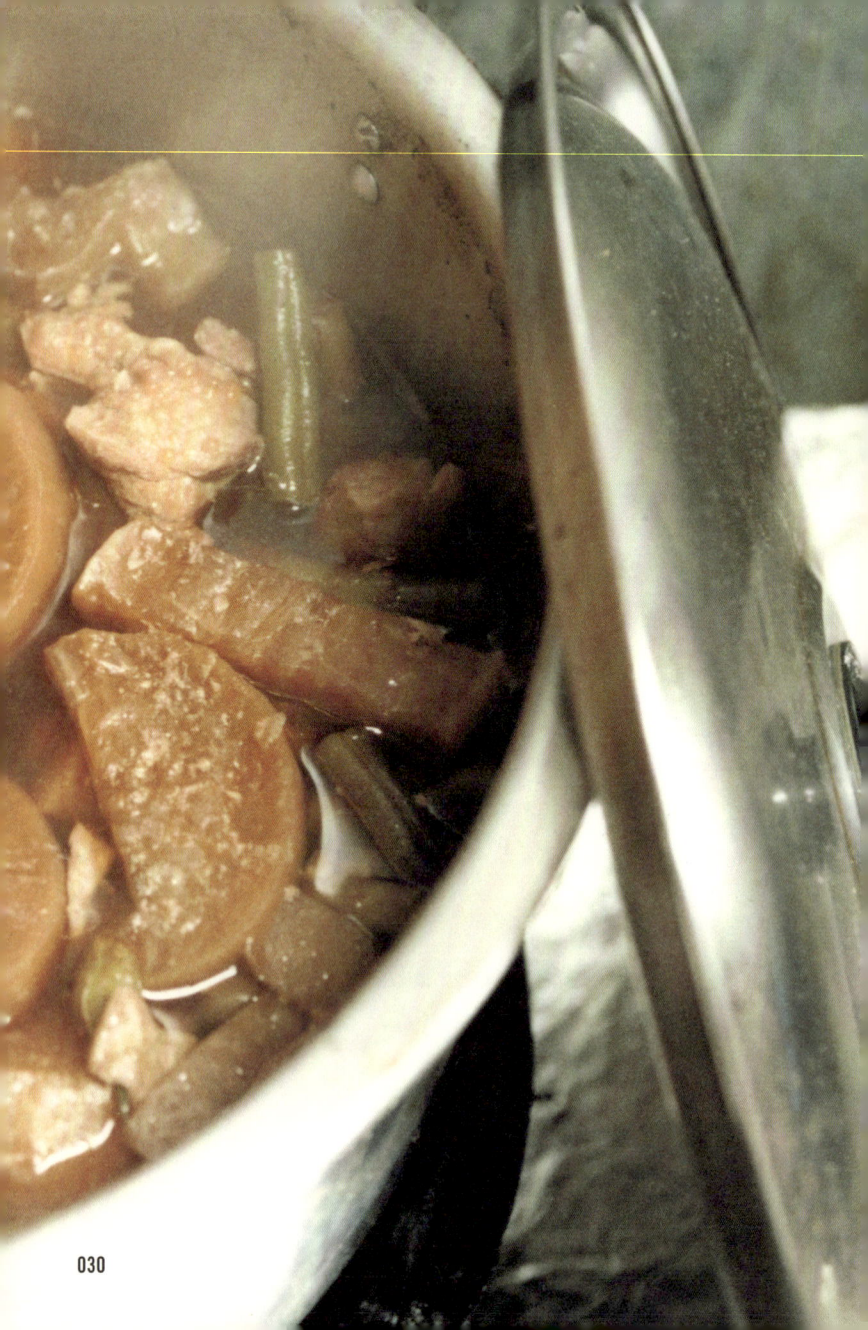

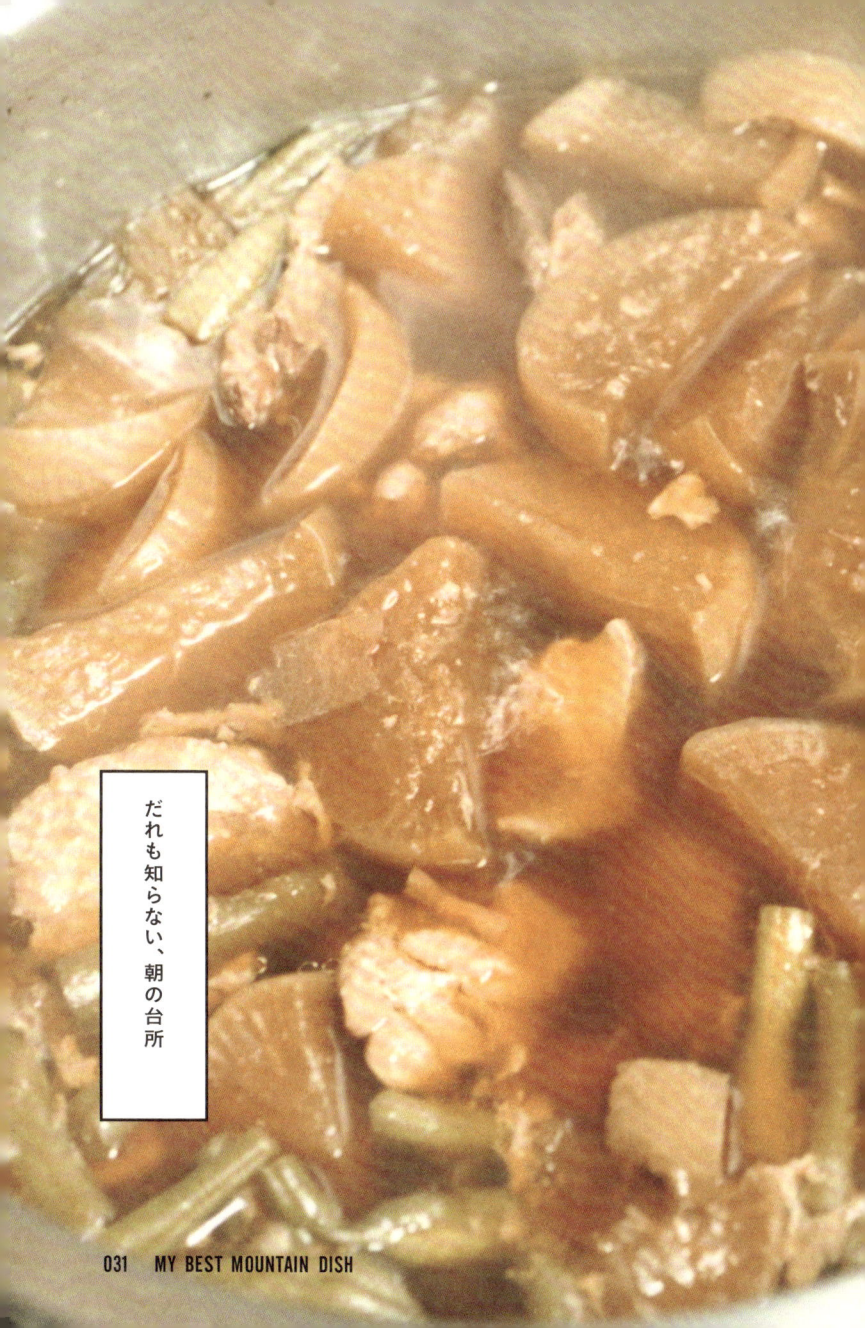

だれも知らない、朝の台所

まだ夜が残る、薄暗い台所
しゅんしゅんと音を立てる圧力釜
せいろから立ちのぼる匂い
食器がぶつかり合う清潔な音

青年小屋の、朝の台所が好きだ
そこだけ灯りがともった厨房で
釜や鍋やせいろが忙しく働く
毎日、毎朝、毎年、
日の出きっかりに朝食ができる

日が昇ると、食堂に客が集まる
眠っている間に起きた台所の魔法を
ここにいるだれも、知ることはない

(小林)

INFORMATION

青年小屋（南八ヶ岳）
☎ 0551-36-2251
1泊2食付き 8500円
営業期間／4月下旬〜11月上旬

033　MY BEST MOUNTAIN DISH

エベレスト街道、救いのスープ

ルクラの飛行場に降りた瞬間、頭痛がした。高山病だ。

登山初心者なのに、なぜエベレスト街道に来てしまったのか。歩き始めの標高は富士山とほとんど同じだというのに。友人はご当地飯のチベタンブレッド（50頁）がおいしいと食べ比べている。私の胃はもはや液体しか受け付けないほどの脆弱さで、おかげで各山小屋のスープを制覇することとなった。

トマト、クリーム、コンソメ。どれもまあおいしいけど、これ、どっかで食べたことある味だなあ。台所を覗いてみたら、ありましたよ、キャンベルスープの缶詰が！ ネパールでアメリカの味に救われるなんて情けない話だけれど、旅を終えて思い出すのはあのスープの味。記憶というのは、「おいしい」だけに支配されるものでは、けっしてないのだ。（しみず）

1　**材料（2人分）**

濃縮トマトペースト … 2本（18g×2）
玉ねぎ … 1/2個（粗みじん切り）
ガーリックパウダー … 少々
油 … 小さじ1/2　コンソメ … 4.5g　水 … 2カップ

作り方

1　コッヘルに油を熱し、玉ねぎをしんなりするまで炒める。
2　残りの材料を加え、沸騰したら弱火にして2〜3分煮る。

2　**材料（2人分）**

ドライポルチーニ … 5g
スキムミルク … 50g
コンソメ … 4.5g
水 … 2カップ
ドライパセリ … 少々
ブラックペッパー … 少々

作り方

1　コッヘルに水とドライポルチーニを入れて10分ほどおく。
2　1を火にかけ、沸騰したら弱火にしてスキムミルクとコンソメを加えてよく混ぜる。
3　2〜3分煮る。カップに入れてドライパセリとブラックペッパーをふる。

1 ガーリックトマトスープ

2 ポルチーニのクリームスープ

3 マカロニ入りベジタブルスープ

3　材料（2人分）

玉ねぎ … 1/4個（スライス）
にんじん … 2cm（スライス）
キャベツ … 1〜2枚（ざく切り）
ズッキーニ … 1/4本（いちょう切り）
オリーブオイル … 小さじ1/2
早ゆでマカロニ … 1/4カップ
水 … 2カップ
塩こしょう … 少々

作り方

1. コッヘルにオリーブオイルを熱し、玉ねぎをしんなりするまで炒める。
2. 1に残りの野菜と水を加え、沸騰したら弱火にし、蓋をして煮る。
3. 野菜がやわらかくなったらマカロニを加えて火を止める。（ガスの節約）
4. マカロニがやわらかくなったら塩こしょうで味をととのえる。

忘れられない雪見常夜鍋

何年経っても語り草になっている山行がある。5月、早春の尾瀬へ仲間3人でテントを担いで出かけた。雪解けの尾瀬とは聞こえがいいが、腐った雪はぐじゅぐじゅで、表面だけ雪が残った箇所を踏み抜けば、落とし穴のように池塘に落ちてしまう。実際、沢にかかったスノーブリッジを渡っていたとき、2番目に歩いた私の順番で雪が崩れて、コントのように沢に落ちてしまった（ふつう3番目の人が落ちるんじゃないの?）。百合子さんには笑いの神がついていると、友たちは腹を抱えていた。

幕営地を決め、私がテント設営、仲間が夕食作りにとりかかって

3人用ならひとりで張れるの
だけれど、完成したテントは何だかへン。天井が低くて不恰好だ。なんとしたことが、別のテントのポールを持参してしまっていた。

「何これ」

「どう見てもおかしいから」

友たちには一発で見破られ、またしても笑いの的になってしまった。今思えば、こんな重大ミス（雪中キャンプでテントなし＝死）を目の当たりにして、まず笑ってくれたふたりは本当に心が広い。

夕食は白菜と豚バラを重ね、日本酒で煮た常夜鍋だった。寒さのせいかいつもより豪快に酒が入っていて、鍋というより熱燗に肉と

なんとか立ったテントをご覧下さい。

720mlの大吟醸を全部投入した鍋。

豚バラと白菜のミルフィーユやー。

野菜を入れましたという感じ。すぐに酔っ払って、「酒を飲む手間が省ける鍋だ」「合理的だ」などと言いつつ、たいらげてしまった。

千鳥足で寝袋に入り、3人川の字で天井を見上げる。合わないポールで無理くり張ったテントは歪んでいて、私の顔は天井すれすれの位置にある。その様子を見て友は「自業自得だ」と笑った。

失敗続きの山行。あれは20代だったかな。仲間は結婚したり母になったりしてなかなか山へ行けなくなったけれど、寂しくはない。繰り返し思い出して笑える山行を持っていれば、ずっと友でいられるような気がするから。(小林)

山の弁当はさりげないのがいい

おにぎりふたつ
（海苔は隙間なくぎっしりと巻いてあって）
漬物もしくはおしんこが
二、三切れ
晴れでも、雨でも
山の空気ごと 吸い込みながら
ほおばる。
（野川）

自立の証明としての鶏丼

正直、何度山に登っても心の底から楽しいと思えることがなかった。いつも誰かに誘ってもらって案内されて、導かれるままに歩いていた。常に申し訳ないという気持ちもあったし、迷惑をかけちゃいけないとかいちいちモヤッとして、楽しさが勝ることはなかった。

登山を始めて2年目。またしても友人に誘われて八ヶ岳に出かけた。食事当番を任されたこともあって、ふだんよりも緊張。山で料理をした経験もないし、失敗したらどうしよう。

思案の末、当時手伝っていたバーの人気メニューをメインのおかずとした。鶏肉と野菜を炒めて、最後に店秘伝のたれをからめるだけだから味は決まっている。でも夏だから鶏肉が傷むだろうか。ならば夏場のキャンプ同様、肉を冷凍していけばいいのでは。歩いているうちにほどよくとけて解凍する手間も省けるしこれは名案だ。野菜も傷みにくいズッキーニとかピーマンがいいだろう。きのこは足が速いから天日干しして、乾燥きのこにしておけば重量も軽くなるし一石二鳥だ。絶対おいしくなる、大丈夫。そうだ、ごはんも米を持参して炊飯しよう（富士山で玄米炊飯を見学したので問題なし☞12頁）。

こんなことを出発前までずっと考えていたので、行く前から疲れてしまった。でも不思議といつものような後ろめたさや申し訳なさは感じなかった。あれこれ思案して作った鶏丼をみんながおいしいと食べてくれたとき、ああ、山っていいなあと素直に思えた。思い返

せばこのとき、私は「自立」できたのかもしれない。誰かの後を追ってただ山を登り下りするのではなく、自分の足を、頭を使って山を登った。これまで仲間の肩越しだった山の風景が、ちゃんと真正面に広がっているように見えた。

登山の経験は登った山の数や高さだけで増えるものじゃない。自分で考えて計画して試して、また考える。その積み重ねが自分の登山を自由に、豊かにしていくんだ。（しみず）

鶏丼　レシピ

材料（2人分）

たれ
- 赤ワイン … 大さじ4
- しょうゆ … 大さじ2
- オリーブオイル … 大さじ2
- にんにく … 1片（スライス）

- 鶏もも肉 … 1枚
- ズッキーニ … 1本
- しめじ … ½パック（50g）
- オリーブオイル … 適量

作り方

家で
1. たれの材料を瓶などに入れて2〜3日置く。にんにくが真っ黒になればできあがり。
2. 鶏肉をひと口大に切り、塩こしょうをしてしばらくおく。（夏場はこのまま冷凍するとよい）

現地で
1. フライパンにオリーブ油を敷き、皮を下にして鶏肉を焼く。（弱火で脂を出すように）
2. 皮に焼き目がついたらひっくり返し、食べやすい大きさに切ったズッキーニと小房に分けたしめじを加えて焼く。
3. 鶏肉に火が通ったらたれを全体にまわしかけて炒める。

米だけ持ってウィルダネス

【wilderness】☞ 荒野・未開の地・原生自然

アメリカのウィルダネス、ジョン・ミューア・トレイルを、あえて生米を担いで歩いてみた。

テントを張って、川で水汲み、浄水 ※40分

おかず用の魚を釣る ※2時間

焚き火をおこして炊飯用におき火にする
※1時間

→ ※30分 炊飯

→ ※20分 焚き火で魚を焼く

→ ※5分 食べる

ウィルダネスをウィルダネスらしく楽しむには、まず忍耐。

(森)

> アメリカで作るサンドウィッチは
> なんでおいしいんだろう？

　アメリカのトレイルで作るサンドウィッチはいい。まず形がいい。アメリカの食パンは日本のより小さくて薄い（スライスチーズくらい）。角食でも山食でもなく、言うなればM食。上方の耳がうさぎのように2つに割れていて、かわいい。

　具は前夜の残り物や、足が速くて夜まで持ちそうにない野菜など。パンの内側にマヨネーズをすき間なく塗って、あとは適当にのせていく。最後にパンでふたをして、親の仇くらい圧縮する。耳を切るなどという面倒くさいことはしない。マヨネーズやアボカド、あるいはトマトのにゅるっとした部分がはじから垂れているのも気にせず、ホイルで包む。

トレイルをひとしきり歩いて昼頃食べる。いろいろな汁を吸ったパンはシナシナしていて、具はカオス的に混ざり合っている。フレッシュさは完全に失われているが、これがうまい。ハムサンドでもたまごサンドでもクラブハウスでもない、定義できないサンドウィッチ。

残念ながらこれは日本では作れない。日本で作るサンドウィッチは美しすぎる。具材の食べ合わせなんかを考えて作るから形も味も整頓されている。つまらない。後先考えずにぽいぽい素材を重ねて暴力的に押しつぶしたあの混沌とした味。それこそがサンドウィッチの命。サンドウィッチはアメリカの荒野で作り、食べるのが正義なんだ。（小林）

チベタンブレッド・ダイアリー

気に入ったもの、
好きになったものに執着する癖。
食べ物も、山も、
同じものを繰り返し食べ、
同じ山に何度も登る。

ずっと治したいと思っていたけれど、
治らない。だからそんな自分に
とことん付き合うことにした。

2週間のネパール、アンナプルナ周遊。
チベタンブレッド・ダイアリー。

051 MY BEST MOUNTAIN DISH

ラリグラス（シャクナゲ）はネパールの国の花。鳥の影。

4/2　Gunsang
　　　6:00　起床
　　　7:00　朝食　チベタンブレッド
　　　7:45　出発　Thorong phedi（445
　　　　　　　　 High Camp（4850m）まで
　　　　　　　　 息が苦しくて、1歩1歩も重

4/3　Thorong High Camp
　　　3:30　起床　朝食オニオンスープ
　　　4:30　出発　暗い中、ヘッドラン
　　　　　　寒いけど夜ほどの冷え込み
　　　　　　夜が明けて進む先には空しか見えなくなると
　　　　　　涙が出そうになる。でもこらえる。
　　　　　　涙の理由が体の調子のせいなのか、
　　　　　　感動してなのかわからない。

4/4　Muktinath
　　　6:30　起床　3:30に目を覚ますまで19:30から熟睡。
　　　　　　そのあと二度寝。体すこし筋肉痛。

4/5　Kagbeni
　　　6:00　起床
　　　7:00　朝食　そば粉のチベタンブレッド。おいしい。
　　　7:40　出発

4/6　Jomsom
　　　5:30　起床
　　　6:30　朝食　チベタンブレッド
　　　7:45　飛
　　　　　　揺
　　　　　　ト

052

3/26　Besisahar（ベシ＝麓、サハール＝村の
　　　 6:00　起床　蚊に10か所以上刺されて
　　　 7:00　朝食　<u>チベタンブレッド</u>、紅茶
　　　 7:45　出発　つり橋を何度か渡る

3/27　Bahundanda
　　　 6:30　起床
　　　 7:00　朝食　<u>チベタンブレッド</u>
　　　 7:45　出発　暑い　とにかく暑くて汗た
　　　　　　ネパールの女の人は10年前まで
　　　　　　未亡人になっても再婚できない。

3/28　Chamche
　　　 6:00　起床
　　　 7:00　朝食　<u>チベタンブレッド</u>
　　　 7:40　出発　コーラを飲む　昼食はダ

3/29　Danaqyu
　　　 6:00　起床
　　　 7:00　朝食　パンケーキ
　　　 7:45　出発　途中でマナスル・アンナ
　　　　　　大きすぎて造りものみたい。
　　　　　　今日は歩くの短めで終わり。

3/30　Chame
　　　 5　起床
　　　 5　朝食　<u>チベタンブレッド</u>　甘くてデニッシュのよう
　　　　　　今日は3つの割れ目が入っていた。
　　　　　　となりの席のスペイン人二人はシリアルにホットミルク
　　　　　　そこにチベタンブレッドとプロテイン
　　　　　　すべて混ぜて食べている。
　　　 5　出発

　　ang
　　　 0　起床
　　　 0　朝食　<u>チベタンブレッド</u>　甘くないので蜂蜜をつける。
　　　　　　朝、天気良くて山がきれいに見える。
　　　　　　歩きはじめて1時間半くらいすると視界がひらけて
　　　　　　アンナプルナⅡ、Ⅳ、Ⅲ峰がよく見える。360°山だけ。

4/1　 Manang
　　　 5:45　起床　朝日を撮影　陽を受けて山が光る。どんどん変わる。
　　　 7:15　朝食　アップルパンケーキ、紅茶とりんご。食べすぎた。

※野川のコラージュ手帳を再現したものです。

053　MY BEST MOUNTAIN DISH

チベタンブレッドは揚げパンのようなもの
山小屋や店ごとに味や形が違っておもしろい

（野川）

> 山の誕生日（30〜36歳）

私は恵まれた子供だった。幼稚園から大学に上がるまでずっと、9月の誕生日には何かしらの形で「誕生日会」を開いてもらってきた。幼稚園時代はお母さんたちを交えてさくら組のお友達と。小学校に上がると、友達を招きあって、毎月のように誰かの誕生日会を開催した。町には小さな雑貨屋（今はなき昭和的ファンシーショップ）が一軒しかなかったから、みんなが持ち寄ってくれるプレゼントはたいてい見たことのあるもの（自分が誰かに贈ったことのあるものも含め）だったけれど、それでもわくわくした。

東京の大学に進学して一人暮らしを始めると、誕生日会と称した飲み会が開かれた。プレゼントはビールのピッチャーとかボトルワインに姿を変え、誕生日が始まってから終わるまでの24時間、ひとりで過ごしたという記憶はない。

高校生くらいの頃、テレビドラマに出てくる30代（まだアラサーという言葉はなかった）女子は口を揃えて「30過ぎたら誕生日が嫌で嫌で」と言っていたけれど、私もそうなってしまうのかしら。誕生日を喜べないなんて、寂しいなと思っていた。

私の30代の誕生日は、幸いなことにちっとも寂しくなかった。31歳は北八ヶ岳の山小屋で迎えた。紅葉シーズンを迎える9月は何かと取材がたてこむ時期でもあり、そのときもすっかり自分の誕生日を忘れていた。山小屋に着いてビールで一服。同行のスタッフの姿が見えないなと思ったら、小屋の中からローソクを立てたパウンドケーキを持って出てきた。こんな誕生日然とした祝われ方は小学生以来で、だいぶ照れ臭かった。

記念すべき30歳は富士山麓のキャンプ場で。32歳は南アルプスの鳳凰小屋で。34歳は北アルプスの涸沢小屋で、35歳は尾瀬ヶ原のテント場で。そして2016年、北アルプスの七倉岳、船窪小屋で36歳を迎えた。どの年も見事な紅葉に恵まれ、良き友に囲まれていた。何よりもうれしいのは、ただでさえ荷物が重い山行に、ホールケーキやらパウンドケーキやら（2泊3日の行程だからと2つもケーキを担いでくれた友もいた）、ブーケやらを忍ばせて登ってくれる友たちの心意気だった。

30代も折り返しに入った今年。来年あたりはそろそろ下界でロマンチックな誕生日を迎えたいと思わないでもないが、それでもやっぱり私は山で迎える誕生日が好きだ。来年はまた八ヶ岳だったらいいな、いや奥秩父方面でもいいかな。早くもそんなことを考えて、またひとつ歳を重ねることを心待ちにしている。懲りずに祝ってくれる仲間が、来年も再来年もいればいいのだけれど。（小林）

最初で最後の夫婦ラーメン

私の夫は登山をしません。何度か誘って登ってみたものの、あまり興味を示してくれず、それ以来は友達と登る日々。でもやっぱり夫婦でも山を楽しみたいと思い、ある秋、作戦を立てました。題して「夫の好きなものてんこもり登山ツアー in 信州駒ヶ岳」。以下がツアー概要になります。

① ロープウェイで2600mまで登れて楽ちん！
② しかもそこは中央アルプス
③ 紅葉真っ盛り
④ 山頂まで日帰りでピストン可能
⑤ 途中、岩場などアスレチック要素も満載！
⑥ お昼は特製手作りラーメン（夫大好物）

　山に興味を持てない夫でも、どれかひとつくらいヒットするだろうと考えた贅沢なプラン。万が一途中でテンションが下がったときのために、昼食は夫の好物であるラーメンにしました。ふだんの山では絶対にしませんが、家で味玉とチャーシューを仕込んで持参。トッピングもりもりの特製バージョンで作ることにしました。
　めくるめく感動に、夫は楽しんでくれた様子でした。やっぱりアルプスの威力ってすごいな。これからは夫婦でいろいろ登れそうだし、楽しみ。そんな妄想をしつつ下山したのですが、こともあろうに夫は下山中に足の爪を割ってしまいました（あれだけ靴ひももしっかり結べって言っておいたのに！）。
　2年ほど経った今もその時負傷した爪は完治せず、それ以来夫は山に登っていません。一度きりの特製山ラーメンは、今や我が家の定番ランチメニュウとなっているのでした。（小池）

チャーシューラーメン　レシピ

材料（2人分）

鶏もも肉 … 200g
卵 … 2個
しょうゆラーメン … 2袋
青ねぎ … お好みで

漬け汁
- きび砂糖 … 大さじ1
- しょうゆ … 1/4カップ
- 酒 … 1/4カップ
- しょうが … 1かけ
（すりおろす）

作り方

家で☞
1. 卵は固茹でにして殻をむいておく。鶏もも肉は皮目を外側にしてくるくると丸め、タコ糸で縛る。
2. 鍋に1の鶏肉とかぶるくらいの水を入れて火にかける。沸騰したら弱火にして10分茹でる。
3. 別の小鍋に漬け汁の材料を入れてひと煮立ちさせる。
4. 汁気を切った2の鶏肉と1のゆで卵をフリーザーバッグに入れ、3の漬け汁を注ぐ。冷蔵庫に入れ、時々向きを変えて汁をなじませながら一晩おく。

現地で☞
袋麺を作り、切り分けたチャーシューとゆで卵、好みで青ねぎをのせる。

MY BEST MOUNTAIN DISH

やきとり缶（たれ）× うずら卵

やきとりの甘いたれと卵が混ざって、なんちゃって親子煮に。人数が多いときは缶詰を増やして普通の卵を使っても。ごはんにのせて丼にしてもうまし。

車中泊の缶ツマ宴会

山へ行く前日に家を出て、登山口で車中泊。いろいろな缶詰をちょっとアレンジしてお酒に合うつまみを作る。ままごとのようで、楽しい宴会。

シャキシャキコーン × 桜えび

桜えびのいい出汁が出て、一気に大人の味に。仕上げにナンプラーを少し加えて炒めるとビールによく合うアジアンつまみに変身！しょうゆのちょいたらしも。

干しいも × ゆずこしょう

缶詰じゃないけど(笑)。炙った干しいもに、少しずつゆずこしょうをつけて。料理家・冷水希三子さんに教えてもらったレシピで、焼酎にも日本酒にも合う。

いなばタイカレー(緑) × パプリカ

ルーは文句無しの本格派なので、好みの野菜を加えて満足度をさらにアップ。ごはんと一緒にシメに食べてもいいし、そのままつまみにも。からくて酒が進む。

(髙橋)

インドの山の涙チャイ

軽いハイキングのつもりだったのに
森はどんどん暗くなって
私たち以外だれもいない。
こわい 寒い 帰りたい。
やっと見つけた小屋で飲んだチャイ。
小さい頃、家出した後に
母がそっと出してくれた
温かい飲みものみたい。
後悔と安心がないまぜになって
泣きたくなるような味。(小池)

チャイ レシピ

材料（2人分）

紅茶のティーバッグ … 2個
水 … 2カップ

A ┌ スキムミルク … 1/2カップ
 │ きび砂糖 … 大さじ2
 │ シナモンパウダー … 小さじ1/2
 └ ジンジャーパウダー … 小さじ1/2

作り方

家で
Aの材料をすべて混ぜ、フリーザーバッグに入れる。

現地で
1 コッヘルに水を入れて沸かし、紅茶のティーバッグを入れて濃いめに煮出す。
2 1にAを加えてよく溶かす。

ホシガラス御用達！
山ごはん道具の定番品カタログ

2016年決定版

LIQUOR

酒がなくては
山も淋し

― 酒

【3】
【2】
【1】

【1】シャンパンのようにしゅわしゅわ弾ける発泡性の日本酒。陽が高いうちから飲む用
【2】赤ワインは「血のワイン」とも呼ばれるアルゼンチンのマルベックを。どっしりフ

ホシガラスは今日もほろ酔いです

【4】「安い、うまい、コンビニで買える」の三拍子揃った角瓶は山の定番【5】山小屋で黒ラベルがあると歓喜します【6】日本酒は登る山のご当地純米酒などを調達。たまにはにごりもいいね。【7】たいてい誰かが先月登った山の土産焼酎が次の山の晩酌用になる

SNACK

夜のめしはつまみと思え

———— つまみ

【1】夜のビッグ3☞さきいか、いかソーメン、チーたら【2】鮭トバは炙って【3】行動食にもなるチーかま【4】ビールの恋人「Cheeza」©江崎グリコ【5】「缶つまプレミ

腹にたまらなくても酒が進めばよし

【7】ちょこちょこ色々楽しめる駄菓子は大人にこそ必要【8】豆といえば「ポリッピー」©でん六【9】6Pチーズも行動食と兼用【10】山でカツが食べられるという幸福（材料に肉は入ってないけど）【11】余っても家で使える缶詰【12】ラーメンの具にも使えるよ

STOVE ストーブ

☞ 基本のワンバーナー

【1】スノーピーク／ギガパワーストーブ地 オートイグナイタ付（野川）【2】スノーピーク／ギガパワーマイクロマックスウルトラライト（小池）【3】EPIgas／スプリット

玄人のアレンジバーナー

【5】プリムス／153 ウルトラバーナー（金子）【6】SOTO ／マイクロレギュレータース
トーブ ウインドマスター＋フォーフレックス SOD-460（山戸）【7】SOTO ／レギュレー
ターストーブ ST-310（髙橋）【8】プリムス／エクスプレススパイダーストーブⅡ（しみず）

COOCKER

クッカー

誰もが思い思いか。

【1】

【2】

【3】

【1】スノーピーク／パーソナルクッカー（しみず）【2】EPIgas／ATSチタンクッカーTYPE-3SET（山戸）【3】モンベル／チタンボール・ディッシュセット（野川・小池おそろい♡）【4】TOAKS／ライトチタニウム650mlポットにスノーピークのチタンカップをスタッキング（森）【5】プリムス／ライテックトレックケトル＆パン（金子）【6】GSI／アメリカで買った大型クッカー。内側がテフロン加工という優れもの（小林）【7】トランギア／メスティン。熱伝導のいいアルミ製でおいしくご飯が炊けます（髙橋）

[4]

[5]

食器をナゼ使うか?

[6]

[7]

RAMEN

【1】

湯を注ぐだけで
この幸せ

一滴残らず
飲み干せ！

【2】

拉麺

【1】山小屋で売ってるのを見ると絶対食べたくなる。髙橋さんはカレー、金子さんはシーフード派。小林はしょうゆ、野川はチリトマトと好みバラバラ【2】こってり担々麺は寒いテント泊の夜に【3】無添加派の山豆さんは生協のやさしいしょうゆラーメン

【4】小池さんは自宅でもヘビロテするほどのマルちゃん正麺フリーク【5】しみずさんと野川さんの山食の定番。ノーマル味のほか九州各地のご当地味も。熊本とんこつもウマし！
【6】予備食にはそのまま食べると行動食やつまみになるチキンラーメンが便利です

CURRY

レトルトでも
粉から作っても

カレー

【1】【2】【3】【4】

【1】旅先でご当地カレーを買って山用に【2】「印度の味カレーペースト」©マスコットは水と具を加えるだけで本格的な味になります【3】ご存知いなばのタイカレーは具が少なくてもスープだけでごはんが進む【4】山戸さんはスパイスミックスを持参して手作り

まずくなるカレーは この世に存在しない

【5】カレーペーストとココナッツパウダーがあればタイカレーも夢じゃない【6】レトルトなら名店の味シリーズを。中村屋、エチオピア、マンダラなどご贔屓の店を【7】GABANの手作りカレー粉セットなら山でスパイスを調合という酔狂なこともできますよ

スプーンでラーメンは食べられない

CUTLERY

カトラリー

【1】To-Go Ware の竹製カトラリーセット。パタゴニアとのダブルネーム（しみず）【2】同じく金子さんはポートランドの書店パウエルズとのダブルネームで【3】民芸の木製スプーンは髙橋さんのコレクション【4】古いキャンプ用便利ツール。缶切り付き（髙橋）

箸でカレーは食べられない

【5】カラビナで連結できるので迷子になりません（野川）【6】１本で２役のスポークは定番です（野川・小池　またしてもおそろい！）【7】モンベルの伸び～る箸（森・小林）【8】几帳面派は収納ケース付きで（森）【9】とにかく短くしたい派です（小林）

たのしい山ごはんについて、4つの約束。

1. 酒は飲んでも飲まれない。
2. よいツマミは軽い、安い、ウマイ。
3. 1に節水、2に節燃料！
4. ゴミは出さない、捨てない、押し付けない。

八甲田山ときくらげラーメン

山スキーが好きです。最初は友人に誘われてついて行ったのですが、ほとんど「滑った」記憶がありません（転がった記憶はありますが）。もともと体育会系の気があって、悔しい、もっと上手くなりたいという一心でのめりこんだのですが、2年ほど通ううち、ひとりで滑って降りてこられるようになりました。が、山スキーの奥は深く、次はパウダースノーの洗礼を受けることに。ふかふかの雪の上を滑るというのは雲の上を滑るようなもの。ここでもまた滑った記憶がほとんどなく、こうしてまた毎冬雪山に通うことになったわけです。

八甲田山ははじめて山スキーをした思い出の山で、何度となく通っています。パウダーも最高ですが、春先、雪が少なくなって滑りやすくなった頃もまた好き。森の木々が芽吹いていて、ぽかぽか気持ちいい。スキーを担いで登り、ハイキングしながら「歩き滑る」という感じで、リラックスしてスキーを楽しめるんです。あるときガイドさんが森できくらげを見つけて、昼食のラーメンに入れてくれました。ごく普通のインスタントでしたが、すごくおいしかった。仲間と一緒に山を滑って、雪の山でのんびりした時間を過ごせること。それが何よりうれしかったのだと思います。（金子）

クスクスカレーの夏

どれだけ山歩きが好きでも、くたびれすぎて、どうしてもごはんが喉を通らないことがあると知ったのは、穂高の山々をつないで数日間歩いていたとき。一日中岩と格闘し、何時間も歩き続けて疲労困憊だというのに、米を浸水させたり注意深く炊飯したりするのは骨だ。でも、かといってアルファ米じゃあ、あんまり味気ない。

ある夏山で、同行の友人がクスクスを白米代わりに食べていた。湯を注ぐだけで戻せるし、小麦だからカロリーもあって腹持ちもいい。重量だって生米よりずっと軽い。とても合理的だ。ひとくち分けてもらって持参のレトルトカレーと食べたら、すごくおいしい。白米よりさらっと食べられるし、食後のもたれもない。クスクスよ、君はなんて素晴らしい山食材なんだ！

それ以来夏山縦走には白米の代わりにクスクスを持

クスクスカレー レシピ

材料（4人分）

クスクス
- クスクス … 1カップ
- 水 … 1.5カップ
- コンソメ … 4.5g
- 塩 … 少々

カレー
- 鶏もも肉 … 300g（4等分して冷凍する）
- 炒め玉ねぎペースト … 80g
- 濃縮トマトピューレ … 1袋（18g）
- カレー粉 … 大さじ1
- クローブパウダー … お好みで少々
- コンソメ … 4.5g
- 水 … 4カップ
- ミックスナッツ … 1/4カップ
- 塩 … 適量

作り方

1. クスクスを作る。コッヘルに水を入れて沸かし、沸騰したらコンソメと塩を加えてよく混ぜる。
2. 1にクスクスを加えてよく混ぜ、水分を吸ってもったりとしてくるまでかき混ぜながら煮る。火を止めて蓋をし、10分以上蒸らす。
3. カレーを作る。別のコッヘルに炒め玉ねぎペーストとカレー粉、クローブパウダーを加えて弱火で軽く炒める。
4. 3に塩以外の残りの材料を加え、沸騰したら弱火にして鶏肉に火が通るまで煮る。最後に塩で味をととのえる。

参している。重量が浮いた分、ズッキーニなどの夏野菜をカレーのトッピングに持っていけるのもうれしい。考えてみれば、下界でも真夏に白米はちょっと重い。だから素麺とかひや麦とか喉を通りやすいものを主食にしているんじゃないか。より暑く、食欲がわかない夏山ならなおさら。季節には季節ごとの、気候や体調に合った食事を摂るのが一番なのだ。（金子）

グランドキャニオンの焚き火パン

25日間の川の旅
激流に揉まれ、野営をして、食べて、呑んで
喋って、踊って、寝て、朝が来て
その繰り返し

085 MY BEST MOUNTAIN DISH

朝起きて　まずは火をおこす
いちばん早く起きた人の仕事
朝食は脂身たっぷりのベーコンと
そのギトギトの油で焼いたスクランブルエッグ
焚き火で焼いた薄くて硬い食パン
パーコレーターで淹れたコーヒー
トーストには、バターとチョコレートクリーム
時々、クリームチーズをつけて
焦げたトーストは木の匂いがする
そして、また川へ。旅は続く

（野川）

はじめての山ごはん

今までの山ごはんの中で一番印象深いのが麻婆豆腐だった。おいしいというより、こういうものを山で食べられるのかというカルチャーショックを受けたのだ。

7、8年前に1泊で甲斐駒ヶ岳に登るから一緒に行こうよと誘われたのだけれど、そのとき私は2000メートルを超える山に登ったことがなかったし、甲斐駒ヶ岳の名前すら知らなかった。装備はお粗末なもので、食事も駅で買ったお弁当的なもので済ませるつもりだった。

テント場についてそれぞれがテントを張り夕食を作り始める。友人が作った麻婆豆腐をおすそ分けしてくれたのだが、そのときワンバーナーという存在をはじめて知って心底驚いた（山で料理ができるんだ！）。しかも料理をするイメージがなかった友人は手作りごはん。かたやたびたび料理本の編集を手がけている私は冷めた駅弁……。完全に女子スキルにおいて惨敗したのだった。

ジップロックに入れてきた豆腐を崩し入れて、刻んだネギを加えて麻婆豆腐の素（◎丸美屋）と煮るだけ。山で料理をするようになった今なら、あの麻婆豆腐がとても簡単なものだったとわかるけれど、当時は「登山＝ハイキング

088

麻婆豆腐（高野豆腐ver.）レシピ

材料（4人分）

高野豆腐（角切りタイプが便利）… 60g
鶏がらスープの素 … 大さじ1
水 … 2カップ

肉みそ
- 鶏ひき肉 … 100g
- にんにく … 1かけ（みじん切り）
- 長ねぎ … 1本（みじん切り）
- ごま油 … 小さじ1
- 豆板醤 … 大さじ1
- 甜麺醤 … 大さじ1
- 花椒 … お好みで
- 紹興酒（または酒）… 小さじ1

作り方

家で☞
1. 肉みそを作る。フライパンにごま油を熱し、にんにくと長ねぎを加えてさっと炒める。
2. 1に鶏ひき肉を加え、ヘラで崩しながらそぼろ状に炒める。
3. 2にすべての調味料を加えて水分が飛ぶまで強火で炒め合わせる。粗熱が取れたら容器に移し、冷蔵庫で保存。（冬以外はフリーザーバッグに入れて冷凍する）

現地で☞
1. 鍋に水を入れて沸かし、沸騰したら鶏がらスープの素を溶かす。
2. 1に高野豆腐を漬けてしっかり戻す。（角切りタイプでない場合は余熱が取れたら水気を絞ってひと口大に切る）
3. 2に肉みそを加えて火にかけ、全体がよくなじんだら火を止める。

「おにぎり」以上の発想がなかったから、友人の道具ひとつひとつが眩しすぎた。バーナーで酒を温めて飲むこともはじめて知ったその夜で、限られた装備でどこまでおいしいものを追求できるか、その執念が山を好きにさせたのだと思う。

数年後、登山初体験という友人に、山頂でフリーズドライのおみそ汁をふるまった。あれが本当においしかったといまだに言ってくれる。家ではあまり食べないレトルトだけど、山ではものすごくおいしく感じるし、それをあとあとまで覚えている。もう感動といってもいいくらいの体験で、それを味わいたくて、また山へ行ってしまう。（髙橋）

八幡平ときりたんぽ鍋

好きな山は数あれど、これこそ私の求めていた山だという出会いはそう多くない。私にとっては八幡平がそうだ。はじめて訪れたのは秋。避難小屋を利用しながら、ときどき山を下りて山麓の温泉宿に泊まったりしながらのんびり歩いた。尾根と聞くと険しい岩稜を思い浮かべていたけれど、八幡平の尾根はどこまでも伸びやかで穏やか。もともとアメリカやアラスカの広大な景色に憧れていた私にとって、理想郷のような場所だった。

縦走中に里に下り、温泉宿に泊まってしまうというのも衝撃だった。麓の宿は歴史ある湯治場で（床はオンドルでぽかぽか！）、湯治客のおじいちゃんおばあちゃんに混じって炊事場でごはん作り。このときは山戸さんがご当地食のきりたんぽ鍋を作ってくれたのだけれど、「あーら、何作ってんの？」と地元のおばちゃんたちに鍋を覗かれて、たいそう緊張したそうな（笑）。

これまで山は厳しいもの、疲れるものと思っていたけれど、こんな穏やかな山歩きもあるんだ。それ以来、八幡平は一種特別な山として、行きたい山リストの常に上位に入っている。

二度目は季節を変えて花が美しい夏に再訪。アオモリトドマツの緑が関東や信州の山で見る木々よりずっと深くて、やはり胸を打たれた。日本にもまだすてきな山はたくさんあるし、歩き方だってもっと自由でいい。八幡平を歩くたび、そんな気持ちが湧いてくる。（しみず）

きりたんぽ鍋 レシピ

材料（2人分）

きりたんぽ … 2本（半分に斜め切り）
長ねぎ … 1本（斜め切り）
まいたけ … 1パック（100gほど／小房に分ける）
しいたけ（小）… 4個
ごぼう … 1本（ささがき）
にんじん … 1/4（スライス）
白菜 … 1/8個（ざく切り）
鶏もも肉 … 200g（ひと口大に切る）
出汁用昆布 … 1枚
きび砂糖 … 大さじ1
塩 … 少々

┌ きび砂糖 … 大さじ1
たれ しょうゆ … 大さじ1
└ しょうが … 1かけ（すりおろす）

しょうゆ、酒、水 … 適量

作り方

家で

1. たれの材料をよく混ぜ、鶏肉を加えて揉み込む。冷蔵庫で一晩おく。（冬以外はこの後冷凍する）
2. コッヘルに昆布を敷き、野菜ときのこ、鶏肉、きりたんぽをぎゅうぎゅうに詰め込み、上からきび砂糖と塩をふる。

現地で

1. コッヘルの7分目まで水を加え、火にかける。
2. 沸騰したら酒を加え、蓋をして弱火で煮る。
3. 具材に火が通ったら最後にしょうゆで味をととのえる。

093　MY BEST MOUNTAIN DISH

蓼科山荘、雨のきのこ狩り

きのこ観察に行きませんかと誘ってくれたのは、北八ヶ岳の北のはじっこ、蓼科山荘の主人、トモキさんだった。蓼科山荘では秋限定でおいしいきのこ汁が食べられるらしい。そんな話はずいぶん前から食いしん坊ハイカーたちの間で噂になっていた。蓼科山荘の周辺にはきっと、おいしいきのこが育つ場所があるのだろう。しかも観察会当日はきのこ博士が同行して、その生態から調理法まで教えてくれるという。そしてもちろんそのあとは試食と宴会付きだろう。これはきのこ好きとして無視できるわけがない。

日頃の行いが相当悪いのだろう、当日は雨だった。カッパを着込んでいると、きのこ先生（日本菌学会に所属しているコヤマさん）がやってきて「雨のほうがきのこはよく採れるんですよ」と言う。手にはスーパーで使うようなプラスチックのカゴ。え、こんなにどっさり採れちゃうんですか！

蓼科山荘で年に一度きのこ教室が開かれるようになったのは25年ほど前から。小屋の先代主人・マサトシさん（トモキさんの父）が北八ヶ岳のきのこの勉強を目的とした「きのこ研究会」を発足。その後、小屋周辺に生息するきのこを重点的に観察してみようということで、この教室が始まったのだそう。

標高が高く、森林限界を超える山々が多い南八ヶ岳に比べ、穏やかで深い針葉樹林が広がる北八ヶ岳の森は、マツタケ（アカマツの根元に発生する）を筆頭に多くのきのこの生育地。水分をたっぷり

097　MY BEST MOUNTAIN DISH

蓄えたコケドになる。どこまでも恨めしく思えて雨雲も、心なしかありがたく思えてくる。

この日の参加者は十数名。そのほとんどが常連で、毎年この日を心待ちにしているという。山に入るやいなや、みなさんカゴやポリ袋を持って散り散りに。われ先にきのこを求めて森の中に消えてしまった。

15分後、戻ってきたみなさんのカゴには見たことのないきのこがどっさりと。これ、全部食べられるんですかと尋ねると「さあ、どうなんでしょう」とのこと。とりあえずおいしそうなものを採っておくというのがきのこ教室の流儀らしい。

そこへきのこ教室創始者のマサトシさんが満面の笑みをたたえて戻ってきた。手には大きなマツタケが2本。「まるで採ってもらうのを待っているみたい」に、毎年同じ場所に生えるのだそうだ。その香りといったら！　森の清々しい空気を閉じ込めたみたいな、濃い山

の絨毯はきのこたちがすくすく育つベッドになる。

098

の匂いがした。

蓼科山荘に戻った頃には雨は上がっていて採ったきのこは先生によって食用と非食用に分別され、それぞれの特徴や生態が解説された。全員どう見ても毒々しい姿のきのこが超貴重な珍味だったり、可憐で美しいものが猛毒をもっていたりした。「きれいなものほど危ない」というのはヒトの世でも菌の世界でも常識らしい。

その夜はきのこがどっさり入ったおつゆから始まり、珍味というクロカワの炙り（大根おろし添え）、天ぷら、マツタケごはんと、きのこづくし宴会となった。これまで何度となく歩いてきた北八ヶ岳に、これほど多くの（しかも美味！）きのこが育っていたなんて。それは自分の足で、目で、胃袋で知った森の豊かさだった。

その日以来、どの山を歩くにも、登山道わきに顔を覗かせるきのこを探すようになった。そしてこう語りかける。がんばってもっと大きくなるんだぞ。食べ頃になったら、また歩きにくるからね。（小林）

穂高の空飛ぶしょうが焼き

101 MY BEST MOUNTAIN DISH

一度目は
ヘリコプターで小屋に届けられるとき
千切りになる大玉キャベツも一緒
上高地から標高三一〇六メートルの小屋まで
ほんの数分で着いてしまう

二度目は
それぞれ見る風景が違う
夕食の食卓で出会ったお客さん
ある人は大キレットをこえて槍ヶ岳へ
ある人は吊尾根を経て奥穂高岳へ
登山者のおなかの中に入って
また山を下りていく

穂高の山にはときどき
しょうが焼きが飛んでいる

（小林）

INFORMATION

北穂高小屋（北アルプス）
☎ 090-1422-8886
1泊2食付き 9500円
営業期間／4月下旬〜11月上旬

棒ラーメンの正しい作り方

野川さんはいつも具なしの棒ラーメンを食べている。カメラ機材が重すぎて、食材をシンプルにするよりほかないらしい。小林さんは申し訳程度に野菜を加えたりしているが、茹で時間が適当なせいか、ラーメンはすっかりのびて、どろどろのよくわからない物体になっている。

山において、みんな棒ラーメンは「とりあえず」のメニューだと思っている。軽くてかさばらなくてお腹にたまる。だからとりあえず棒ラーメンでいいか。ひとつ言わせていただくと、棒ラーメンはそこらへんのインスタントラーメンよりもはるかにおいしい。家でわざわざ作って食べる価値があるほどおいしい。みんな棒ラーメンを都合のいい存在として扱いすぎだ！

棒ラーメンの真のおいしさを実感するには慎重な調理工程が欠かせない。まずは茹でる湯の量と茹で時間を厳守すること。袋の説明では湯450mlを沸かし、麺を入れて3分とあるが、茹で上がってから取り分けたりしてまごつくことを考えて、2分30秒で火を止める。まずこれだけしっかり実践してもらえば、これまでの棒ラーメン感を覆すおいしい棒ラーメンが完成する。さらにおいしさを追求したい人には、私が長年かけて考案したアレンジレシピを左に紹介する。（しみず）

3 ← 2 ← 1

水450mℓを準備。これがそのままスープになるので、分量を適当にするとまずくなる。

付属の調味油で具材を炒める。野菜に香りがつき油の節約にもなる。塩こしょうしても◎。

具を切る。野菜は傷みにくいもの。肉はつまみにも行動食にもなるサラミがよい。

4

麺を茹でる。けっして麺を半分に折ったりしないこと。コッヘルは深型が望ましい。

5

茹で時間を計測。2分30秒で火を止め、3分経つまでに粉末スープを投入する。

6

粉末スープを溶き入れ、よく混ぜる。数名で分ける場合はスピーディに取り分けること。

完成です！

107　MY BEST MOUNTAIN DISH

丹沢で餃子鍋忘年会

12月26日。会社の大掃除を終えて、小田急線に乗る。

バックパックにはテントと寝袋、酒、鍋類。

最終の登山バスで大山登山口へ。

むろん、人っこひとり乗ってない。

頭にライトをつけて、真っ暗な登山道を登る。

どこかでキューンと、鹿の声がする。

それぞれテントをたてて、寝床の準備。

鍋には冷凍してきた餃子を放り込んで、

もうひとつの鍋では日本酒を燗にする。

夜11時、宴会が始まる。

今年の反省、来年の目標、来年登りたい山。

仕事収めの後の、山の忘年会。

翌朝、まっさらな朝日を浴びて、

今年最後の山が、幕を下ろす。

餃子鍋　レシピ

材料（4人分）

鶏餃子
- 鶏ひき肉 … 100g
- キャベツ … 1/8個（みじん切り）
- にんにく … 1かけ（みじん切り）
- しょうが … 1かけ（みじん切り）
- みそ … 小さじ1
- オイスターソース … 小さじ1
- 塩こしょう … 少々
- 水餃子の皮 … 20枚

鍋
- 餃子 … 20個
- 白菜 … 1/8個（ざく切り）
- 青ねぎ … 2本（小口切り）
- 昆布 … 1枚
- 水 … 2ℓ
- 鶏がらスープの素 … 大さじ1
- 酒 … 少々
- 塩こしょう … 適量
- ラー油 … お好みで

作り方

家で☞

餃子を作る。ボウルに皮以外のすべての材料を入れ、粘りがでるまでよくこね、皮で包む。（この後冷凍）

現地で☞

1 コッヘルに昆布を敷き、水を加えて火にかける。沸騰したら白菜と酒、鶏がらスープの素を加えて弱火で煮る。

2 白菜がやわらかくなったら餃子を加えて煮る。火が通ったら塩こしょうで味をととのえ、最後に青ねぎを入れ、ラー油をたらす。

MY BEST MOUNTAIN DISH

瀬戸内海の鯛、山に登る

一番贅沢な山ごはんってなんだろうと考えるとき、まず浮かぶのは夫の郷里、愛媛県の瓶ヶ森で食べた鯛めしだ。瓶ヶ森は石鎚山脈に属する愛媛県3位の山。といっても標高は1900m弱で、2時間ほどで登れるご近所山だ。あるとき、夫の親友と一緒に山へ行こうとなって、連れ立って出かけた。そこで友人が振る舞ってくれたのが、尾頭つきの鯛をごはんと一緒に炊いた鯛めしだった。

鯛めしは愛媛の郷土料理だから、朝市でもスーパーでも朝水揚げされたばかりの鯛が「鯛めし用」として安く売られている。友人は登山の朝に市場で鯛を仕入れ、担いで登ってきてくれたのだった。鯛の脂がしみたごはんは最高においしかった。

瓶ヶ森の山頂からは瀬戸内海と太平洋が見え、この山がどれほど海に近いかがわかる。海が近い山では海のものを、街が近い山では郷土の食材を。そんなふうに山の献立を考えていけたら、それぞれの山をより近く、親密に感じられるかもしれない。(山戸)

鯛めし レシピ

材料(2〜3人分)

鯛のお刺身…8切れ
出汁用昆布…2枚
塩…少々

白米…1.5〜2合
水…1.6〜2.2合
塩…ふたつまみ
酒…少々

作り方

家で ☞
出汁用昆布1枚を広げ、塩を少々ふった後に鯛のお刺身を並べる。上からさらに塩を少々ふり、もう1枚の昆布で挟んでラップに包んで冷蔵庫で一晩おく。(場所や季節によってこの後で冷凍するとよい)

現地で ☞
1 コッヘルに白米と水、酒と塩を入れ、30分以上浸水させる。
2 1に鯛を挟んできた昆布1枚とお刺身をのせ、火にかける。
3 沸騰したら弱火にして10〜15分炊く(湯気がほんのり香ばしい匂いになったら火を止める)。そのまま10分蒸らした後昆布を取り出し、全体をさっくり混ぜ合わせる。

MY BEST MOUNTAIN DISH

山小屋のストーブの上にはたいていおいしいものがある

山小屋ではいつもストーブがたかれている。そしてほとんどの場合、いろいろなものがのっている。スタンダードはやかん。ストーブの周りに寝そべってマンガを読んでいると、「ちょっと失礼」と小屋番さんが湯を取りにくる。焼酎を飲んでいると、「お湯割にしたら」とセルフお湯割システムとなる。夜には、「夕食までまだあるから適当に炙って」と、うるめいわしやスルメが配給されたりする。鮭トバやらエイヒレを持って登って、「炙っていいですか」と聞くこともしばしば。正月明けには余った切り餅が並ぶ。おしるこに焼けたそばからぽいぽい放り込んで食す。

客が多い時期には湯沸かしに忙しいストーブだけれど、閑散期は小屋番もストーブも暇そうにしている。ストーブグルメはそんなときがチャンス。おいしいものにありつきたいなら、ストーブの周りでぐうたらするにかぎる。（小林）

とりこし苦労の豚汁

はじめての冬山登山は、北八ヶ岳の北横岳だった。ご存知の通り冬でもロープウェイが運行していて、登山口から北横岳山頂までは小一時間ほど。冬山入門のド定番コースで危ない箇所もないのだけれど、そこはやっぱり冬山。調べれば調べるほど滑落・道迷い・低体温症と恐怖ワードが躍っていて、不安は募る一方だった。日帰りというのに、ツエルトや予備行動食に加え、保温ポットいっぱいの豚汁を忍ばせた。もし遭難しても温かい飲み物があれば安心できる（P64頁のインドで実感）。職場には「もし私が帰らなかったら……」と、後任の人を伝えておいた（仕事人間の悲しさよ）。

実際、北横岳は超初心者向けの山だった。天気も良く、2時間もかからず登山口に戻ってこられた。それでも下山してザックを下ろしてはじめてほっとした。結局友人とふたり、駐車場でザックを飲んだ。今となってはとんだとりこし苦労の笑い話だが、山に登るというのは結局、そういうことの積み重ねなんじゃないかと思う。（小池）

115 MY BEST MOUNTAIN DISH

ジョン・ミューア・トレイル 20泊21日の献立日記

ずっと憧れていたアメリカのロングトレイル、ジョン・ミューア・トレイルを踏破しようと決めたとき、まず考えたのは20泊分のごはんをどうしよう？ということでした。最近はインスタント食品や添加物を含む軽量で手軽なフリーズドライ食品も豊富ですが、私たちはやっぱりおいしくて、きちんと栄養もとれる食事がいいし、料理もしたい。そこで食材を極力使わない献立計画を立てました。（📖食材リストは次ページ）。

食事は私、行動食の計算は夫という担当でスタートした山旅。前半は荷物が重くてつらいのですが食料計画は順調でした。が、残り1週間というところで、夫が青白い顔をして言いました。「行動食、足りないかも」。これはもう切り詰めるしかないと食事用の食材をかき集めてお弁当を作ることにしました。たとえばクスクススパニッシュオムレツ（フリーズドライのミックスベジタブルとクスクスをコンソメスープで戻し、フリーズドライの卵を混ぜて焼く）。それまでひもじい思いをしていたので、このお弁当は本当においしかった。

もうひとつ忘れがたいのがパンケーキ。行程の半分を過ぎた頃、最初から同じペースで歩いていたアメリカ人とキャンプをしたのですが、私が焚き火でパンケーキを焼き始めたら彼らの視線が釘付けに。殺気すら感じた私は彼らの持っていたピーナッツ

バターとチョコレートと交換することにしました。少ない食料の中でやりくりしている中、誰かに食事を分けてあげる余裕などないはずなのですが、極限状態のせいか彼らの食べていた大量のピーナッツバターやチョコレートがうらやましくて仕方なかったのです（きっと彼らも同じ心境だったのでしょうね）。

「人生で一番のパンケーキだよ、ユカ！」パンケーキの国からきた男の子たちが満面の笑みで食べてくれた焚き火パンケーキ。ピーナッツバターとチョコレートを塗りたくったそれは、私にとっても人生で一番のパンケーキになったのでした。（山戸）

パンケーキミックス、マッシュポテト、クスクスなどはジップロックに入れて。

巨大松ぼっくりがゴロゴロあるトレイル前半では焚き木には困らない。

3日目に作ったオートミールと水煮のレンズ豆を使ったハンバーグ。

あらかじめ粉を配合しておいたパンケーキミックス。フライパンも持参！

生米で作った雑炊。乾燥野菜と炒り玄米などを混ぜて食感と栄養をプラス。

ふたりで食料を分けて背負ってもザックの重量は23kgほど。夫は28kg。

夜、多めに焼いたパンケーキを翌日の行動食に。小袋アーモンドバターと。

前夜に炊いたごはんで作ったおにぎりを翌日の行動食に。米は力が出る！

重い生米は早めに消費。切り干し大根の炒め物と一緒に和風の献立で。

20泊21日の主な食材リスト

◇ **主食系**
白米（生米とフリーズドライ）
炒り玄米
味付きフリーズドライごはん
クスクス
早ゆでペンネ
無添加ラーメン
無添加うどん＆そば
自家製パンケーキミックス
マッシュポテトフレーク

◇ **たんぱく質系**
大豆ミート
車麩
高野豆腐
レンズ豆の水煮（ドライパック）
ツナ（ドライパック）
卵（フリーズドライ）

◇ **野菜系**
生野菜（ズッキーニ、芽キャベツ）
乾燥切り干し大根
乾燥わかめ
フリーズドライ野菜各種
　（にんじん、キャベツ、ほうれん草、
　　マッシュルーム、ズッキーニ）
ミックスベジタブル（フリーズドライ）
みそ汁の具
　（豆腐・油揚げ・わかめ／フリーズドライ）

◇ **その他**
ホームメイドカレーペースト
タイカレーペースト
ココナッツミルクパウダー
粉末パスタソース
スープの素（ポタージュやオニオンスープなど）
海苔（おにぎり用）
スキムミルク
漬物（京都の漬物屋のフリーズドライ）
みそ（フリーズドライ）
しょうゆ（フリーズドライ）
サラダ油
塩
甜菜糖
アーモンドバター
機内食から頂戴したクリームチーズ

3分で茹で上がる「早ゆでペンネ」は日本から持参。5日目くらいの夕食。

コンソメスープにクスクスを投入してかさまし。後半戦は知恵で乗り切る。

芽キャベツやズッキーニを煮込んだスープ。シメにラーメンを入れて満腹。

手作り餃子は母の味

台所が見える薪ストーブのそばに座って、
ご主人の孝明さんが
小屋のお父さんとお母さんが
餃子を包んでいる姿を見るのがすき
包みたての、焼きたての餃子は
実家の餃子と同じ味がした

(野川)

INFORMATION
しらびそ小屋
☎ 0267-96-2165
1泊2食付き 8300円
営業期間／通年

表銀座でモーニング

「一番大きいザックできてね」。北アルプスの表銀座を縦走しようとなったとき、幹事の百合子さんが軽い感じで言った。「へ、なんで？」後日送られてきた計画書を見ると、2泊3日のテント泊縦走の装備一式が3人の女子に振り分けられている。食事当番、テント当番、雑用当番といった具合に。私は食事当番か。

私は基本的にすべての道具や食材を自分で背負うソロスタイルで山に登る。そのほうが気を使わなくて済むし、自分だけの時間も確保できるから。でもまあ幹事がそう言うならと、このときはじめて共同装備で山へ向かったのだった。

大天井岳のテント場で食べた朝ごはんは忘れられない。北アルプス屈指の好展望のテント場と聞いて、何か気持ちよく食べられるメニュウがいいなと思った。おいしいバゲットとミックスビーンズ、ポテトサラダ。そこにとびきりおいしいオリーブオイルをかけて食べるサンドウィッチ。ち

ょうど旬を迎えたプラムも人数分忍ばせた。

ふだんなら行動食で済ませてしまう朝食だけど、みんなで作って食べるとおいしくて、この合宿を思い出すとき、いつも真っ先にあの朝食シーンが浮かぶ。誰かのために作ったり、作ってもらったり。ただそれだけで山の記憶は印象を変える。分かち合うって結構いいな。新しい山の楽しみ方を知った、ホシガラス山岳会地獄の夏合宿でした。（森）

大天荘前のテント場は超絶景。特等席に幕営した。

豆のバゲットサンド。朝日を見ながらみんなで食べた。

幹事の百合子さんは急用発生につき常念岳経由で下山。

共同装備山行ではテントも炊事道具も全部分かち合う。

おつまみはウインナ炒めとオイルサーディン缶詰。

モーニングコーヒーを飲みながら見た朝日。感激。

123　MY BEST MOUNTAIN DISH

徳本峠の紅葉ニョッキ

山ごはんに関しては断然に男子のほうが気合いが入っていると思う。たぶんふだん家で料理をしないからだろう。イベント的に張り切って、あれやこれやと手の込んだ料理を作ってくれる。だから参加者に男子がいるときは、食事当番は必ず男子にお願いすることにしている。

ある秋、雑誌の撮影を兼ねて北アルプスの徳本峠へ出かけた。徳本峠は島々という集落から上高地へ続く古道。車道ができる前はどんな登山者もこの厳しい峠を越えて上高地に入っていたという。紅葉時期には登山者や観光客でごった返す上高地も、一本道を逸れれば静かな登山道が残っている。この道を経て穂高や槍ヶ岳を目指した人々が見た風景を知りたくて、あえてクラシックルートを辿ることにしたのだった。

かすかに沢音が聞こえるだけで、人の気配のない登山道。完璧に整備されていない分、山らしい風情がある。頭上にはレモン色をしたカツラの葉。カラメルのような独特の甘い香りが満ちている。訪れる人がなくなり、少しずつ山の一部に還ろうとしている岩魚止小屋で休憩。唯一の男性メンバーである担当編集者が「ここでお昼にしましょう」と炊事道具を取り出した。いつもは女子3人。昼休憩のために腰を下ろすのも億劫で、おにぎりやエナジーバーを立ったまま食べているから、これには驚いた。湯を沸かして、ソース的なものを作って、最後に登場したのがニョッキの生地だと

ニョッキ レシピ

材料（2〜3人分）

ニョッキ
- マッシュポテトフレーク…50g
- 小麦粉…100g
- パルメザンチーズ…30g
- 水…150ml

ソース
- 濃縮トマトピューレ…2袋（18g×2）
- コンソメ…少々
- 茹で汁…適量
- 塩こしょう…少々

作り方

家で
ニョッキの材料のうち、水以外をフリーザーバッグに入れる。

現地で
1 ニョッキの素が入ったフリーザーバッグに水を加えてよくこね、ひとまとまりになったら生地を袋から取り出し、棒状に伸ばす。
2 コッヘルに湯（分量外）を沸かす。1のニョッキをひと口大に切り、フォークで軽くつぶしてから湯に入れて茹でる。火が通ると浮いてくるのでひとつずつ取り出す。
3 カップにソースの材料を加えてよく混ぜ、茹で上がったニョッキと和える。

わかったとき、3人で顔を見合わせてしまった。茹でたてのニョッキはおいしかった。思えばこうしてゆっくり昼食を食べたのは久しぶりだった。経験が増えるほど登山は効率的になっていく。もっと速く、高いところまで歩きたい。でも考えたら登山なんてそれ自体がすごく不効率な行為だし、スタンプラリーみたいにして登った山を自慢したって、大した反応が返ってくるわけでもない。こんなふうに山で過ごす時間や、今しか見られない風景を大切にするほうが、じつはずっと楽しいのではないかしら。

食後に入れてもらった甘いチャイを飲みながら、そんなことを考えていた。カツラの甘い香り、鍋の中で躍るニョッキ、頭上のカエデと同じ真っ赤なトマトソース。取り立てて見所のない、地味な古道歩きだったというのに、何年経ってもその情景をありありと思い出せるのは、あのランチタイムのおかげだろう。山の記憶というのは、無駄な時間の中にこそ積もっていくものらしい。（小林）

沸いた湯にニョッキの生地を入れて、浮かんできたものからトマトソースにくぐらせて食べる。

ぼんやりしていたら迷ってしまいそうな古道。徳本峠にある山小屋までは心臓破りの急登。

> もう一度食べたい、雲ノ平の味

もう一度食べたいとどれだけ願っても食べられない味。

正確に言うと、2日間死ぬ気で登って歩いて行けば食べられるけれど、
そんな勇気はそうそう湧いてくるものではないから、
たぶん永遠に近い確率で食べられないだろう味ということ。

北アルプスの奥の奥の、そのまた奥。
雲ノ平山荘のあのどんぶりを、もう一度。

（小林）

台湾風チキン丼（山戸 ver.） レシピ

材料（2人分）

A
- 鶏もも肉…1枚
- 長ねぎの青い部分…1本分
- しょうが…1かけ（スライス）
- 塩…小さじ1
- 水…適量（鶏肉にかぶる程度）

B
- にんにく…1かけ（すりおろす）
- しょうが…1かけ（すりおろす）
- しょうゆ…1/4カップ
- 紹興酒…1/4カップ
- きび砂糖…大さじ1
- 八角…2個

- 白米…2人分
- ゆで卵…2個

作り方

家で☞
1. Aの材料を鍋に入れて火にかける。沸騰したら弱火にして、鶏肉を10〜15分茹でる。
2. Bの材料を小鍋に入れて火にかけ、ひと煮立ちしたら火を止める。
3. フリーザーバッグに汁気を切った1の鶏肉と長ねぎ、殻をむいたゆで卵を入れる。上から2の漬けだれを注いで冷蔵庫で一晩おく。

現地で
1. コッヘルに洗った白米を入れ、同量の水（分量外）に30分ほど浸水させてから強火にかける。沸騰したらごく弱火にして15分ほど炊き、香ばしい匂いがしてきたら火を止めて10分ほど蒸らす。
2. 家で準備してきた鶏肉を食べやすい大きさに切り、長ねぎ、ゆで卵と一緒にご飯に盛る。好みで漬けだれをまわしかける。

129　MY BEST MOUNTAIN DISH

たのしい山のお正月

131 MY BEST MOUNTAIN DISH

東京でひとり過ごす年末年始は寂しい。年の瀬が迫るほどに街から人が消えて、しんとする。学生の頃は田舎に帰るなんてダサいとされていて、みな東京に残り飲み明かしていた。でも30歳も過ぎると新しい家族を持つ友人も多く、大晦日を東京で過ごす人はとたんに減ってしまった。

12月に入ると母から電話がかかってきて「今年はどうするの？」と尋ねられる。帰ったところで親戚からの「百合ちゃんは、いい人いないの？」攻撃にさらされるだけだ。でも、東京のアパートで焼酎を飲みつつひとり紅白を観るということはなくなった。山での年越しを知ったからだ。

最初は取材だった。「帰省しないなら山小屋の年越し取材、行ってきてよ」と頼まれた。同じ酒を飲むなら大勢のほうがいい。山の年越しは想像以上に賑やかだった。宿泊者は玄人っぽい人が多数で、およそ1泊2日の荷物とは思えないザックからは無限に酒瓶が出てくる（玄人は酒をペットボトルやプラティパスに移し替えるなんて無粋な

ことはしない）。街の居酒屋でも気合いの入ったおじさまがたと飲むのを好む私にとって、そこは天国だった。

いつもは8時消灯の山小屋だけれど、大晦日だけは消灯はなく（一応あるけどないに等しい）、みなそれぞれ飲みながら年が明けるのを待つ。あけましておめでとう。今年も安全に山に登れますように。山小屋に祀られている山の神様に挨拶をして、いったん仮眠。すぐ起きて初日の出を見に行く。その後は登り初めに出る人もいれば、朝からまた飲む人もいる。まあそこは下界の正月と同じような感じだ。

それ以来ほとんど毎年、山小屋で年越しをしている。大晦日はあの山小屋で、元旦はあの小屋で。小屋をめぐって、年越しそばや雑煮やつきたての餅をご馳走になる。私の家は都会の核家族だったから、こんな正月らしい正月ははじめてだったし、何よりひとりじゃないことがうれしかった。

12月に入ると、母より先に山小屋の主人たちから連絡が来る。「今年はどうするの？」母には悪いと思いながら、今年も「行く行く、絶対行くよ」と力強く答える。（小林）

太陽のオレンジ

家の近所のスーパーから
はるばる標高2800メートル

橙色のまあるい、ふたつの物体を
ザックから取り出し
買ったばかりの小さなナイフで
切り分けて

みんなで食べた。稜線オレンジ。

「夏の山でオレンジを食べたら、絶対においしいよね」

生まれてはじめて
人の喜ぶ顔を見たいと
心から思った。

すこし大人になれたのか。
29歳の夏。

(野川)

135 MY BEST MOUNTAIN DISH

山のビールは何より高価である

なんだかんだ言って日本の山は恵まれていると知ったのは、アラスカの国立公園を歩いたときだった。デナリ山の麓に広がるデナリ国立公園。アメリカ屈指の人気パークとあって、エントランス付近のテント場はきちんと整備されているし、Wi-Fi完備アンドちょっとした商店やレストランなんかもある。けれど一歩奥に入ると、果てしない原野が広がっているだけだ。

ウィルダネスに入って3日目。デナリ山が真正面に見える公園最奥のテント場で、私たちはキャンプを楽しんでいた。いや、楽しむつもりだった。天気もいいし、山もきれいに見えているというのに、私たちの間にはピリピリした空気が流れていた。持参したビールが残り1本という修羅場を迎えていたのだ。

日本の山に慣れきった私たちは、山中でビールを切らすということに無頓着だった。生ビールはレアとしても、どんなに小さくみすぼらしい山小屋にも必ず缶ビールは売っている。だから出発前にビールを買い出しするときも、「これくらいでいいんじゃない?」と、4人で1ダースしか買わなかった。3日間、ひとり1日

1本の計算。どうかしている。平和ボケもいいとこだ。

残り1本のビールを囲んでジリジリと時間を過ごしていたとき、ドイツ人の若者たちに話しかけられた。手にはバーボンのボトル。私たちのビールとバーボンを交換してくれと言う。さすがはビール大国ジャーマニー、彼らもまたビールなんてどうにでもなるだろうとたかをくくっていたのだろう。ビールとバーボンの単価の違いなんておかまいなしに、交換を懇願してくる。

結局私たちはその提案を断った。私たちだって予備以上に価値のあるものなど何もない。それに今ここでビールのバーボンくらい持っている。そう言いたかったのだが、うまく英訳できなかったので「ソーリー、ウィー、リアリー、ニード、ビア(私たちもマジでビールが必要なんです)」と伝えた。

あのときの彼らの悲しげな顔を忘れることはないだろう。ああ、いつでも冷えたビールが手に入る日本の山ってすばらしい。山小屋のみなさん、いつも本当にありがとう。天に突き刺すデナリ山を見上げながら、私たちは心底そう思ったのだった。(小林)

山小屋の天ぷらは春の知らせ

五月十八日　天気晴れ

森を歩く。
コメツガの葉は小さく幹は茶色。
シラビソは白い幹。
オオシラビソは葉っぱがぎっしり、手のひらでこするとみかんの香り。

「この冬は雪がすくなかった」

小屋の窓から見える天狗岳は茶色く、みどり池の水も今日は茶色だった。
午後五時半の夕食には山盛りの天ぷら。
タラの芽、ウド、コシアブラ。
フィーフィーと鶯(うそ)がさえずり、星鴉(ホシガラス)がグワァーグワァーとおおきく鳴いた。

（野川）

あとがきにかえる尾瀬カレー

ホシガラス山岳会8名の「最高の山ごはん」についてだろうな。久々に一緒に作った山ごはんは、白米もカレーも断然おいしくて（ブランド米＋尾瀬の清水の組み合わせだし）、その年の山ごはん・オブ・ザ・イヤーだと自画自賛したのでした。

「最高の山ごはん」って何だろう。そんな疑問から始まったこの本でしたが、みんなの思い出話を聞くうち、全部が全部、最高の山ごはんなんだと思うに至りました。それはおいしいとか豪華とかそういうものではけっしてなくて、涙しながら食べたものも、トホホなものもありました。

「最高の山ごはん」とは、山と、一緒に歩いた仲間たちとの思い出そのもの。味だけじゃなく、風景や会話やとにかく全部、ずっと忘れたくない、大切な山の記憶なのだと思います。

て語ってきたこの本も、そろそろ終わり。最後のエピソードとして、ホシガラス山岳会の秋合宿で食べたカレーの思い出を紹介します。

季節は秋。野川さんが大好きな尾瀬の草もみじを見ようと、テントで1泊することにしました。食事当番は「ソロ装備のほうが楽」と言いつつ、共同装備合宿を結構気に入っている森ちゃん。知り合いから兵庫県但馬のコウノトリ米をもらったという小池ルミちゃんがお米当番です。テント場に着くと同時に黙々とテントを張る野川部長。水場で米研ぎをするルミちゃん、冷凍してきたカレーを湯煎する森ちゃん。私はストーブをセットして米炊き係です。

あ、うんの呼吸でできあがる私たちの山ごはん。みんなそれぞれ山でおいしい食事を作ってきたんだろうな。

141 MY BEST MOUNTAIN DISH

「きゃーっ!たすけてー!」

Smoking Room

ホシガラス相談室

よく聞かれる素朴な質問集

お悩み① 山ごはんに挑戦したいのですが、どんな道具が必要ですか?

✓よし、山ごはんをやるぞ!となると、あれもこれも買って…となりがちですが、少し落ち着いて。いろいろな種類がある中で自分のスタイルに合ったものを選ぶには、ある程度の経験が必要。どんな山ごはんを作りたいのか、一人分の装備か何人かのパーティの装備がいいのかなど、何度か山ごはんを経験してから見極めるのが大切です(65頁からのカタログを参照)。

ホシガラスの仲間も山ごはんの道具はそれぞれです。では最初に最低限揃えるべき道具は何かと言いますと、シングルバーナー(ストーブ)と一人用コッヘルです。家庭でいうコンロとお鍋ですね。あとのカトラリーやカップなどは自宅で使っているものを使えばOK。まず一人用の装備で山ごはんを作ってみて、やっぱり私はみんなのごはんも作りたいから大人数用の装備がいいわとなれば大きめサイズのものを新調します。じゃあ最初に買った道具は無駄になっちゃう!と思うことなかれ。複数人で行く山でもバーナーは必ずいくつか必要になります。大鍋を沸かす大きいバーナーと飲みもの用の湯を沸かす小さいバーナー。ソロ用の装備はこの先登山を続ける限り必要になる道具ですから、けっして無駄になるということはないのです。

お悩み② ストーブを買おうと思うのですが、種類が多すぎて混乱します。

✓あらあら、こちらの方も道具選びでお困りですね。確かにストーブと言っても種類はいろいろ。大きさについては前に述べた通りですが、そのほかにもOD缶(ア

OD缶タイプのシングルバーナー(ストーブ)。ゴトクが小さく、折りたたんで収納すると手のひらサイズに。ソロ用。(野川)

同じくOD缶タイプ。ゴトクが大きくて安定感のある大鍋用。火力もあるので、白米を炊いたり、カレーを煮込んだりするには最適です。合宿用。(小林)

ウトドア用のガス缶）を使うものやCB缶（家庭でお鍋をするときに使うガスボンベ）、アルコールやホワイトガソリンを燃料とするものなどさまざまあって、使う燃料によって対応するストーブが変わってくるので注意が必要です。

ホシガラスの中で多数派なのはOD缶対応なので選択肢が広がるのがよい点。誰かが燃料を忘れても必ずほかのメンバーが予備を持っているので安心です。ただアウトドアショップでしかほぼ売っていないのが難点。山に行く前夜に「ガス缶が切れてる！」と気づいてもときすでに遅し。仲間に電話をかけまくって「ガス缶余ってない？」と聞いて回ることになります。忘れん坊を自覚している髙橋さんはコンビニでも買えるCB缶対応のストーブを使っています。森さんはアルコールを燃料にするアルコールストーブを愛用中。ストーブ自体もとてもコンパクトで軽く、1日の山行なら少量のアルコールで済みます。ホシガラスの合宿のように大人数の食事を一気に作る場合にはソロ装備のときだけ。こうした使い分けができるようになると、あなたも山ごはんのベテランです。

お悩み③　はじめての山ごはん、何を作ったらいいかわかりません。

↙ これはホシガラスの料理番・山戸ユカシェフからの受け売りなのですが、はじめての山ごはんはずばり、自分の得意なもの／家で作り慣れているものを作ればいい

CB缶対応タイプ。本当はメーカー純正のガス缶を使わないとダメですが、緊急時はコンビニで家庭用を買って使います。(髙橋)

小ささと軽さが自慢のアルコールストーブ。アルコールは小さなボトルに入れて持ち運びます。風に弱いので、これにアルミ製の風よけをつけて使用。(森)

147　SMOKING ROOM

のです。もちろん家庭の台所よりずっと不便な環境ですから、そこまで手の込んだものは作れません。パスタや炒め物など、短時間でささっと作れるレパートリーの中で、「これならいつでも同じ味で作れるわ！」という自信みなぎる一品を作ってみるといいでしょう。

42頁でご紹介したように、しみずさんもはじめて食事当番となった山行で作り慣れた鶏丼を献立にしています。さらに調味料は家で混ぜ合わせ、小瓶に入れて持参するという徹底ぶり。これなら調理中にまごつく心配もないですし、調味料をあれこれ小分け容器に入れて持ち運ぶわずらわしさもありません。

家でも料理なんかほとんどしません！という人は、レトルト食品に手を加える「ちょい足しごはん」はどうでしょう？　料理が苦手な小林さんは、カレーの名店「中村屋」のレトルトインドカリーに野菜をちょい足ししたり、イタリアンの名店「ラ・ベットラ・ダ・オチアイ」のパスタソースにベーコンを足したりしてアレンジしています。ベースがおいしいものなので失敗することは皆無。ちょっとした料理気分も味わえるので、おすすめですよ。

お悩み④　山で残飯が出たら、どう処理すればいいのでしょうか？

✓おっと、これはシティガールならではのお悩みですね。お察しの通り、山にはゴミ箱などありません。だからといって、ラーメンの残り汁や残飯をこっそり木陰に捨てたり、川に流したりするような暴挙は言語道断。ならばどうするかというと、基本

極私的おいしいパスタソース BEST3〈ホシガラス調べ〉

1位
キユーピー
あえるパスタソース
たらこ

容量少ないのに味はしっかり。さらにこってりを求めるなら小分けマヨネーズを加えてマヨたらこスパに。トッピング用の海苔付きというのが素晴らしい！

2位
日清フーズ
青の洞窟
ジェノベーゼ

バジルの香りがかぐわしい…。チーズが入っているので味がしっかりしていて満足感あり。このソースを茹でたじゃがいもに和えてもおいしいんです！

3位
エスビー食品
まぜるだけのスパゲッティ
ペペロンチーノ

オイルがなくてもペペロンチーノが作れる便利品。トッピングで鷹の爪とスライスガーリックがついてくるのも◎。適当に野菜をぶちこんでもおいしくなる。

的に残飯を出さないというのが鉄則になります。

固形物は完食。カレーやパスタなどを食べた後にコッヘルにこびりついたソースは水や湯を入れてきれいに溶かし、その残りソース汁もおいしいスープと思って飲み干します（食器もきれいになって一石二鳥！）。ラーメンなどの残りスープも同じで、どんなに塩辛くても、脂がギトギトでも飲み干す。これに尽きます。森さんと小池さんが小林さんがジョン・ミュア・トレイルを歩いた時は、女子3人でラーメンの残り汁を回し飲みした翌朝、全員の顔が水分と塩分でパンパンに膨れていたとか（笑）。もしそれは無理！ということであれば、山で汁物を食べるのはやめましょう。

お悩み⑤ 山に肉や野菜などの生鮮食品を持っていってもいい？

これは季節によります。真夏など気温が高い時期は食品の傷みが心配なので、基本的に生鮮食品は使わないのがベター。どうしてもという場合は、野菜はじゃがいも、にんじんなど傷みにくい根菜類を。肉は冷凍して持ち運ぶと安心です。真空パックになっているので、何か山で使えそうなものはないかな？　日頃からそんな視点でお買い物をしていると、意外な便利グッズが見つかるかもしれません。知恵と工夫をこらして献立を考えるのも、山ごはんの楽しみです。

極私的山で食べたい真空パック BEST3（ホシノガラス調べ）

1位 うなぎ

もはや一般家庭ではなかなか食べられなくなったうなぎですが、真空パックは比較的安いので思い切って！　湯煎で温め、ごはんにON＝うなDON！

2位 豚角煮

ごはん1杯目は肉で。2杯目は余ったたれで。長ネギを持参して作ってあげるとさらウマイ！　男子に作ってあげても大変よろこばれるがっつり系メシです。

3位 いかめし

いかの出汁がしみたもち米がおいしい〜！　かさばる＆重いのですが、このインパクトには替えられません。縦走時は絶対初日に食べて荷物を軽くします。

149　SMOKING ROOM

知ってるのと知らないのじゃ全然違う
山ごはんの 便利もの 事典

あ アマノフーズ

フリーズドライの雄といえばアマノフーズ。アルファ米をはじめ、みそ汁や各種スープなどありとあらゆるメニュウをフリーズドライしてしまう魔法使いのような会社。みそ汁などは普通のスーパーでも買えるので、軽さを求める人はお試しあれ。小さいのに具沢山！

みそ汁は無限かと思うほど種類があります。

い 炒り玄米

山戸さん愛用の健康＆おいしい食品。生米と一緒に炊飯するもよし、アルファ米に混ぜて戻すもよし。サクサクしたパフ的食感は雑炊やお茶漬けのトッピングにしても、おやつや行動食代わりに食べてもウマし！

スーパーでは売ってないのでネット通販で。

う うなぎのたれ

うなぎがなくてもうな丼気分が味わえる魔法のたれ。おかず不足になっても白米が食べられるように、超ミニボトルをこっそりバックパックに忍ばせておく。

なんならそのまま舐めたいくらいです。

え 宴会

テント泊でも山小屋泊でも宴会のない山行など存在しない。冬場にはそのへんの木にぶらさがっているつららを氷にしてウイスキーや焼酎のオン・ザ・ロックを楽しむ。なんという贅沢！

いろいろなお酒を持ち寄るのが、楽しい宴会のポイント。

お おたま

山ごはん道具の忘れ物ナンバーワン。大人数でカレーやスープを分けて食べる際にこれがないと大惨事に。

か カレーペースト

柄の短いタイプや折りたたみタイプが持ち運びに便利。

タイカレーのペーストは軽くてコンパクトなのに本格的な味で大満足。都市部の方は「カルディ」で買いましょう。ネット通販でもイロイロ種類があります。

グリーンカレーが定番。

き きのこ

ドライポルチーニは少量でもいい出汁が出るので、パスタや炒め物に使うとグッド。スープの具にしてもおいしいですよ。小分けにして使う分だけ持っていく。

く クリーンカンティーン

ステンレスボトルでおなじみですがフードキャニスターもとても便利。保温性があるので、日帰り登山なら温かいスープやみそ汁を入れて持って行きます。ステンレスなので衛生的だし、錆びの心配もありません。

毎日のお弁当や行楽にも活躍します。

一気に洋風の味に〜♪

け 計画

縦走など長期の山行の場合、山ごはんは計画が命。毎食の献立を細かく書き出して、無駄なく食材の準備をします。共同装備で荷物を分担する場合は、事前に装備リストを作ってメンバー全員で共有を。みんなの好き嫌いやアレルギー食材の確認もお忘れなく。

ジップロック大活躍！

こ 米

生米は1回分の炊飯量ごとに密閉袋に小分け。何合入っているかわからないと水の量を計算できないので、分量も明記しておくのがポイントです。無洗米が便利。

油性ペンで書かないと消えちゃいますヨ！

さ 酒

お酒はペットボトルなどに移し替えていくのもいいですが、ずぼらな人はもともとペットボトルや紙パックに入っているものを選ぶと楽チンです。量が少ないので大酒飲みには不向き。

飲みきりサイズ。一気飲みはダメ！

し 常温保存

どうしてもクリームスープなどを作りたい人は、気合いで常温保存の牛乳や豆乳を探しましょう。スーパーでも意外と売っています。

ミニパックがあればラッキー！

す スキムミルク

牛乳なんか重くて持っていけるか！でもやっぱりクリーミーさが欲しいという人は粉末のスキムミルクで代用可能です。牛乳のおいしさには劣るけどね。

パスタソースに混ぜるという手も。

せ 整頓

カトラリーやマッチ、ライター、ナイフなど、こまごましたごはん道具はコッヘルの中に収納するのが基本。小さいストーブなら一緒に収納できてスッキリ！ 大きいコッヘルならここにOD缶も収納できて、さらにすてきに整理整頓できます。忘れ物防止にもなるし。

同じ場面で使う道具は一緒に収納するのが山の鉄則。

そ ソト

髙橋さんや山戸さんが愛用しているストーブのブランド。安心の国産だし、デザインもシンプルですてき。髙橋さん愛用のCB缶が使えるタイプは〈ソト〉が開発した超便利アイテムです。

ゴトクが大きくて安定感があるのもいい。

た 卵

山でどうしても目玉焼きが食べたい！ という卵ラバーの願いを叶える携帯卵ケース。2個用をはじめ、6個用などさまざまな種類があります。キャンプでも重宝しますよ。

山で卵が出てきたら感動します。

ち 調味料

しょうゆやソース、油などの液体は小分け容器に入れ替えて持参。間違えないように中身が見える透明タイプを選びましょう。ザックの中で液漏れしたら悲惨なのでフタはしっかり閉まるスクリュータイプで。

100円均一もあなどれません。

つ 漬ける

肉類はたれに漬けた状態で持ち運ぶと傷みを防げます。秋冬はそのまま、夏場はたれに漬けた状態で凍らせて持ち運びます。テント場に着く頃にはほどよく解

て デザート

凍されて、おいしい味もしみこんで一石二鳥です。液漏れしないよう、ジップロックは二重にしましょう。漬けだれはにんにくしょうゆやコチュジャンなど、ごはんが進む味付けで。

夕食の後のお楽しみはコッヘルをフリフリして作る熱々のポップコーン。コンパクトな袋なのにムクムクと大量のポップコーンができて楽しい＆おいしい。塩味ならつまみにもなる。

底が焦げないように振り続けるのが難儀ですが…。

と トマトペースト

ケチャップよりトマトの味がぎゅっと凝縮されたペーストはパスタにもスープにも使える万能アイテム。小分けになっている使い切りサイズなのがとてもいい。

日本てなんて便利な社会なんでしょう！

な ナイフ

山での調理に欠かせないナイフは必ずひとり1本持参します。基本は折りたたみ式。ずぼらさんは濡れたまま放置しても錆びにくいステンレス製が便利です。

フランスのオピネル社のものはサイズが豊富。

に 匂い

気温や風の台所によって火力が変わる山の台所。とくに米の炊飯は「弱火何分、強火何分」と時間では計れないので、湯気の匂いで炊け具合を判断します。ちょっと焦げ臭いなと思ったら100％焦げてますからね！

五感を研ぎ澄まして作るのが山の料理だ！

ぬ ぬすっと

山には山ごはんを狙う盗人がたくさん。空からはトンビ、地上からはリスなど、ごはんを持って行かれない

ようこそご注意を。クマがいる地域では食材の保管も工夫。

姿は見えずとも狙われてますよ、奥さん！

ね 練り物

肉を持って行きづらい山の強い味方が練り物。こちらも一応要冷蔵ですが、生鮮食品よりはまだマシ。食べ応えがあっていい出汁も出るので、あらゆるものにポイポイ放り込んで食べます。つまみとしても優秀！

海辺の町へ出張に行くと必ず山用の練り物を調達します。

の 海苔

軽くて味が濃くてごはんが進んでつまみにもなる。海苔というのはどこまでもすばらしい食材。海苔の佃煮（=ごはんですよ！）も同様。なかなか売っていないスティックタイプは買いだめしておきましょう。

は 箸

山道具店には短く収納できる山用の箸も売っていますが、別に割り箸でも家で使ってる箸でもなんでもいい

定番はモンベルの伸び〜る箸！

つまみが切れたときはこれを舐めつつ飲酒続行。

ひ ビール

です。小さくなるとコッヘルに収納できて便利なだけ。

缶ビールを背負っていくのは大変なので、テント泊でもビールは山小屋で調達。飲んだ後の缶は小屋で回収してくれますが、余裕があればゴミ削減のため持ち帰り。生ビールがある山小屋は最高。プレモル生がある太郎平小屋は神です、神！

町でも山でもジョッキで飲む生ビールは最高なわけで。

ふ　プラティパス

水を入れるプラスチック製の容器の通称。プラティパスはブランド名ですがウォークマン的にそう呼んでます。使わないときはくるくる巻いて小さく収納できるので、テント場に着いたときの水汲み用として使います。行動中の飲料水は水筒に。

プラティパス以外にも他メーカーの同様品があります、あしからず。

へ　ペンネ

意外と茹でに時間が長いパスタは時間と燃料を食うので山ごはんには不向きかと思いきや、3分で茹で上がる「早ゆでペンネ」なる商品も。これは本当に発明！

普通においしいです。

ほ　防風マッチ

どんな強風が吹き荒れていても着火できるハイパーなマッチ。さらに心配性な人は防水タイプも。ライターが故障したときのためにお守り的に忍ばせておきます。

本当にいろいろなものがあります、世の中。

ま　まな板

荷物を減らしたい人はコッヘルのフタなんかをまな板代わりにしますが、まな板のひとつくらいは持ち歩きたいものです、女の子ですから。小さいものを。

ちょいファンシーな雑貨屋さんとかでも売ってます。

み　密閉袋

山に欠かせない道具ナンバーワンと言っても過言ではないジップロック。漏れにくいフリーザーバッグタイプを使うのは財布、マップケースなど万能すぎる袋。

暗黙の了解。往路に食材を入れていったジップロックは帰路にはゴミ袋として無駄なく活用しましょう。

む
無印カレー

定番品カタログで紹介するのを失念しましたが、無印良品のカレーのクオリティはすばらしい。温めるだけのレトルトタイプのほか、自分で調理するクッキングキットタイプもあります。女子度を上げたい方は調理タイプに挑戦してみてください。

タイカレー、バターチキンカレーなど種類も豊富。

め
目印

山ごはんの食器ともいえるコッヘルですが、みんな同じような見た目なので取り違えが頻発します。自分のものには目印をつけておくのがホシガラスのルール。リボンでも細引きでもキーホルダーでもなんでもOK。

野川さんは持ち手部分に革を編んで目印に。おしゃれ〜。

も
餅

白米を炊くのは面倒だけど、炭水化物はやっぱり欲しいというときの強い味方が餅。鍋など汁物にプラスする場合は溶けやすいスライスタイプがおすすめです。

や
野菜

ほんの少しでも生野菜が入ると山ごはんはとたんにフレッシュな感じになります。夏場や長期縦走にはにんじん、じゃがいもなどの根菜類やピーマン、玉ねぎ、長ねぎなど傷みにくいものを選んで。葉物野菜なんてすぐシナシナになっちゃう。

切ると傷みやすくなるので、長ねぎはバックパックのサイドポケットに。　残ったら炙って食す。

やいますからダメ、絶対！

ゆ 湯

山において水は最も大切なもののひとつ。食事どきでとにかく水と湯は無駄なく賢く使うのが鉄則です。例えばパスタを茹でた後の湯。これはまずみそ汁やスープを溶くのに使います。それでも余った分は食後に食器類をゆすぐために利用します（もちろんゆすいだ後の湯も一滴残らず飲む。文句を言わずに飲む！）。

よ 余分

ギリギリまで荷物を削りたい山旅ですが、食事に関しては必ず食事回数＋1〜2回分の予備を持ちましょう。予定より山行日数が増えることもあるし、誰かが食事を忘れることだってありますから。

アルファ米やラーメンなど簡単なものでよし。

ら ライター

標高が高い山ではライターのガスが気化しづらく、着火が困難。ホシガラスの調査によると、山ではBICのライターの着火率が格段に高いことが判明しました。

デザインもかわいいし。

り りんご

「同行者が山に持ってきてくれたらうれしい食材」2016年度のリクエスト第1位はりんごでした。確かに、JMTの山行の途中、極度に疲れたときに森ちゃんが忍ばせてきたりんごを取り出したのですが、後光のようなものが見えました。

山で食べる果物は50倍くらいおいしく感じます。

る ル・クルーゼ

ホシガラスで「山のル・クルーゼ」と呼んでいるのが、小林さん所有のMSRのステンレス製大鍋。米なら4合、カレーなら5人前くらいは軽く作れて、合宿時にはいつも大活躍。大鍋で作ると料理がおいしくなるというのは山でもしかりです。

ただ担いで歩くのがつらいという点だけお伝えしておきます。

れ 冷凍

「漬ける」の部でも肉を冷凍していくテクをご紹介しましたが、それ以外にも108頁で書いたように、餃子を冷凍して登り、鍋に放りこむという荒技も。餃子から出る出汁がいいスープになるという一石二鳥のアイデアです。これ、山に持っていけるかな？ 迷ったらとりあえず凍らしてみよう！ 魚などは切り身を冷凍してラップに包み、さらにホイルでくるむとよし。

ろ ロースター

パンやスルメ、餅などを炙るための携帯用炙り網。パタパタと折りたたむと平らになるという携行性抜群の道具で、酒好き必携のアイテム。あ、うるめいわしの炙りなんかもいいですね。髙橋さんはこれで干しいもを焼くのが大好きです。

小林さんは自宅のひとり晩酌でも愛用中。

わ 分ける

山ごはんの基本はとにかく「小分け」。しょうゆやマヨネーズなど市販の小分けパックがある場合はそれを。ない場合は自分で密閉袋に小分け。無駄なく使い切るのが賢い山ごはん。

残ったらお弁当用に使いましょう。

159　SMOKING ROOM

最高の山ごはん
歩いて作って食べた話と料理

二〇一六年 一二月 二九日 初版第一刷発行

装丁 ──── 米山菜津子
写真 ──── 野川かさね
料理 ──── 山戸ユカ
イラスト ── 中村みつを
編集・文 ── 小林百合子
文 ───── 髙橋 紡

著　者　ホシガラス山岳会
発行人　三芳寛要
発行元　株式会社パイ インターナショナル
〒170-0005
東京都豊島区南大塚二-三二-四
電　話　〇三-三九四四-三九八一
ファクス　〇三-五三九五-四八三〇

制作進行　諸隈宏明
制　作　PIE BOOKS
印刷・製本　株式会社アイワード

◎本書に掲載された内容は二〇一六年一〇月現在のものです。発売後に山小屋の情報や掲載商品の内容などに変更が生じる場合もありますが、ご了承ください。◎本書の収録内容の無断転載・複写・複製等を禁じます。◎ご注文、乱丁・落丁本の交換等に関するお問い合わせは、小社までご連絡ください。

©2016 HOSHIGARASU SANGAKU-KAI / PIE International
Printed in Japan
ISBN978-4-7562-4828-2 C0070